JN099996

デジタルスケッチ入門

光と色で生活を描く

ゴキンジョ
長砂ヒロ

技術評論社

はじめに

描きたいけど描けない人にも

この本は「絵を描く技術」について書いてあります。本をざっとめくってみるとそういうことがたくさん画像つきで書いてあるので「技術を獲得したい人」にとっては手に取りやすい本になっているはずです。

でも、それ以外の人、たとえば、
「"絵を描きたい"けど、いろんな理由で"描けない人"」
にも読んでいただけたらと願っています。

「描けない理由」は人によってさまざまなのでひと括りにはできないのですが、共通しているのは描きたい、描いてみたいという「意志」はあるけど「行動にうつせない」ということだと思います。

環境だったり、状況だったり、行動にうつせない理由はさまざまです。でも意志があるのにうまく身体をそちらに向かわせられない、動かせないときのもどかしさだったり悔しさだったりで涙が出てしまうことがあることを知っています。

技術を勉強したいと思ってこの本を手に取っていただいてる人は必ず成長できます。一度獲得した技術、知識はどれだけ使ってもなくなることはなく、どんどん積み上がっていく一方です。だから安心して学び続けていただきたいですし、絵を仕事にしたい方とはいつかどこかで一緒にお仕事をする可能性もあります。そういう未来が、可能性が、「ありえる」というのはとてもすごいことです。

一方で、興味や意志があるのに勉強できない人にとっては、そういう未来の可能性も閉ざされているかもしれない。でも、もしかしたらこの本がそういう人の可能性に少しでも貢献できるかもしれない。そう思うとどうやったらそういう思いをしている人たちにこの本を読んでもらえるんだろうと考えます。

だからせめて序文に「絵を"描きたい"けど、いろんな理由で"描けない人"にも向けた本」ということを目立つように書きたいと思いました。

僕が個人的に誰かに技術、知識を渡せる機会は限られています。でもこういった本や作品になれば、いつか誰かに手に取ってもらえるかもしれない。それはこの本をつくる意味があるんじゃないかと思っています。

誰でも今より良くなりたいはずで、僕が持っている技術知識を渡すことでそのことに貢献できるのであれば、僕が絵を勉強し続けている意味もありそうです。

この本に技術とか、日常的な些細な発見とか、誰かが生きることについて何かプラスがあることを願っています。
この本を手に取っていただいて、ここまで読んでいただいてありがとうございます。

あなたのより良い未来のそばにこの本がいられますように。

Contents

Introduction

デジタルツールを使う

基本のデジタルツール

「パソコン」を使って絵を描くための道具

「タブレット」で直接絵を描くための道具

ツールを理解する

どんなソフトでも使う機能は同じ

① レイヤー

「レイヤー」が世界を変えた

「レイヤー」でできること

② マスク

「マスク」とは「覆い隠す」ということ

「色の調整」がとっても簡単になる

③ クリッピングマスク

ハミ出さないできれいに塗れるクリッピングマスク

④ ブラシ

ブラシの違いはエッジで変わる

グラデーションの描き方は2つある

⑤ 描画モード

描画モードの使い方

「光」と「影」をレイヤーごとに分けて考える

ブラシでマスクを削る描き方

色の選択はHSBスライダーがおすすめ

Introduction

デジタルツールを使う

描けなかったものが描けるようになる！

本書ではデジタルツールを使ったスケッチについてお話しています。
デジタルツールは「能力の差を縮められる道具」です。
今までアナログツールだと難しかったことが、
従来よりも簡単にできるようになります。
そのために、この本で使用する基本的機能を紹介します。

基本のデジタルツール

アナログでは筆や紙などの画材を使用しますが、
デジタルスケッチでは画材として以下を用意します。

「パソコン」を使って絵を描くための道具

パソコン

クリエイティブペンタブレット
※通称板タブ

ペイントソフト

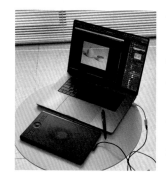

僕が使っている道具です

MacBook Pro 15inch
Wacom Intuos Pro Small
Adobe Photoshop

僕が絵を描きはじめたときに、タ
ブレット端末で絵を描くのが一般
的ではありませんでした。こだわ
りではありません。

「タブレット」で直接絵を描くための道具

タブレット型パソコン

ペン

ペイントソフト

iPad
Apple Pencil
┌ Adobe Photoshop
 CLIP STUDIO PAINT
└ Procreate など

最近ではiPadなどのタブレット
型パソコンを使用して、直接画面
に絵を描く人も増えています。

スケッチは極限状態でもできる

はじめたばかりの人にとって、デジ
タルツールで描き慣れている人がど
ういう道具の使い方をしているかは
興味があると思います。僕が普段ペ
イントスケッチをしている道具セッ
トをお見せしますね。
スケッチの場合は描きたいものの近
くに椅子、机がないときがあります。

そのときは写真のようにノートパソ
コンを何か（段ボールとかでもいい）
の上に、タブレットを膝の上に置い
て地べたに座った極限状態（？）で
描いています。足が痺れたり腰が痛
くなったりしますので、それぞれの
シチュエーションに合わせて自由に
設置できるといいと思います。

ツールを理解する

ペイントソフトの**ツールの理解が絵の上達に深く関係**しています。
アクリル絵の具の乾くスピードを知らないとうまくグラデーションがつくれないように、
「絵を描くツール」を理解しないと狙ったような絵は描けません。

どんなソフトでも使う機能は同じ

デジタルで絵を描くのにさまざまなペイントソフトがありますが、主に
3つのソフトを取り上げます。本書では僕が使っている道具を中心にお
話するので、ソフトはAdobe Photoshopが基本になりますが、他のソ
フトでも類似の機能があり、考え方は同じです。

Adobe Photoshop　　　フォトショップ（通称 フォトショ）※PC/タブレット版
CLIP STUDIO PAINT　　クリップスタジオ（通称 クリスタ）※PC/タブレット版
Procreate　　　　　　プロクリエイト（通称 プロクリ）※タブレット版

微妙な違いはありますが基本的に使う機能は同じです。
本書はPhotoshopを使用しながらも、**基本的にどのソフトでもできる機
能を使用します**。各ソフトで挙動が異なる場合は説明します。どのソフ
トでも共通するツールとして以下があり、使いながら確認するのが一番
わかりやすいでしょう。

① レイヤー ……………………………〈P.12〉

② マスク …………………………〈P.14〉

③ クリッピングマスク ………〈P.16〉

④ ブラシ ………………………〈P.17〉

⑤ 描画モード ………………〈P.20〉

① レイヤー

「レイヤー」が世界を変えた

デジタルツールの最大の特徴は「**レイヤー機能**」だと僕は考えています。「レイヤー」とは「透明なシート」のようなもので、それぞれの透明シートに絵を描いて重ねることでそれぞれのシートの描画が重なり合い、複雑な表現ができるようになります。

アナログとデジタルの一番大きな違いだと感じているのは、レイヤー機能を使うことで、アナログ絵の具だと「**一発描き**」しないといけなかったのをデジタルだと「**絵を見ながら調整**」できるようになったことです。

アナログ絵の具だと「やり直しができない」、「結果を予測するのが難しい」などの**高いハードル**をデジタルツールは取り除きました。**レイヤー機能を使い、一度描いた絵を編集できるようになったので、初心者でもより高度な絵を描くことが可能になりました。**

「しまった、リンゴの色が明るすぎるしオレンジ色みたいだ」

レイヤーがあることで描きながら色を調整することができるようになった

「レイヤー」でできること

それぞれのシートには別のものが描いてあって、
それを重ねて絵をつくります。これが「レイヤー」です。

線画を描く

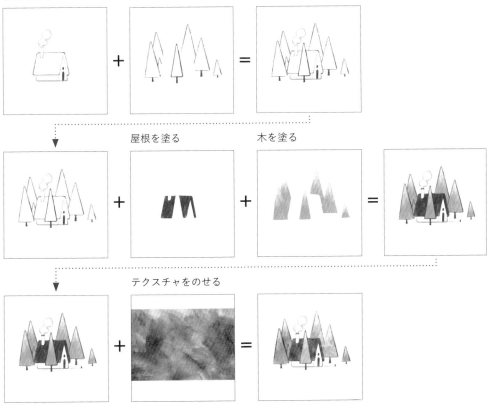

屋根を塗る　木を塗る

テクスチャをのせる

完成

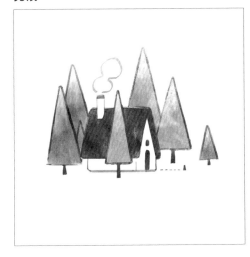

ペイントソフト（Photoshop）上の
レイヤー構造

② マスク

「マスク」とは「覆い隠す」ということ

「マスク」とは**下にあるものを**「**覆い隠す**」ということを意味します。

小さい頃にカラフルに塗った紙をクレヨンで真っ黒に塗って、針などで削ることで黒い部分が削れてカラフルな線が出てくる、という方法で絵を描いたことはありませんか?

レイヤーマスクを「**ブラシで削る**」ことで、覆い隠されている下にあるレイヤーが見えるようになります。

アナログだったら一度画面においた色を後で変えることはとても手間がかかることでしたが、レイヤーマスクを使うことで画面を見ながら簡単に調整することができます。

それによって色を使って絵を描くこと (スケッチ) が、アナログに比べとても簡単にできるようになります。

レイヤーマスクをブラシで削る

「色の調整」がとっても簡単になる

「レイヤーマスク」を使うと「色の調整」がものすごく簡単になります。
この本で紹介している絵の描き方は「レイヤーマスク」を必ず使います。
最初は混乱するかもしれませんが、すごく便利なツールです。
今まで色を使うのが苦手だった人が「絵を見ながら色の調整」をするこ
とで、今までよりも上手に色が使えるようになります。

Photoshop上のレイヤーマスク

上のレイヤーを削ることで下のレイヤーが見えてくるので、
下のレイヤーの色を調整することで簡単に色を変えられる。

透明度 100%　　　　　透明度 70%　　　　　透明度 30%

どれくらいの透明度で削るかを調整することで、
下のレイヤーがどれくらい見えるかを調整できる。

③ クリッピングマスク

ハミ出さないできれいに塗れるクリッピングマスク

絵を綺麗に描くために、**ハミ出さないように塗る技術**が必要です。アナ
ログ画材で絵を描くときはテープを貼ったりすることでものすごく気を
使ってハミ出さないように工夫をしていました。

デジタルでは**「クリッピングマスク」機能を使う**ことで、簡単にハミ出
さないように塗ることが可能になりました。

この機能を使うと、**モチーフの固有色を塗った後に、そのモチーフの形
からハミ出さないように塗る**ことができます。

クリッピングのイメージ

Photoshop上のクリッピングマスク

ツールを理解する

④ ブラシ

ブラシの違いはエッジで変わる

絵は「ブラシツール」を使って描いていきます。

デジタルで絵を描くときに**「ブラシの違い」はすごく重要**で、ブラシが違うと絵の印象も変わってきますし、描き方も変わります。

ブラシの違いは大きく分けて**「ソフトエッジブラシ」**と**「ハードエッジブラシ」**です。「エッジ」とは輪郭のことで、「ソフト（柔らかい）」と「ハード（硬い）」があります。ブラシのエッジがソフトだと絵に描いてあるものの輪郭もソフトになりやすいので、印象が柔らかい絵になりやすいです。 反対に、エッジがハードなブラシだと輪郭がハッキリと出て硬い印象の絵になりやすいです。

本書でダウンロードできるブラシを使うと、より楽しく描けるかもしれません（P.8）。

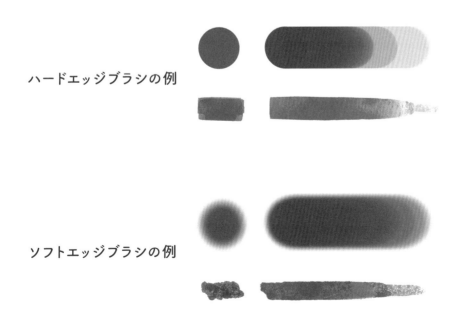

ハードエッジブラシの例

ソフトエッジブラシの例

グラデーションの描き方は2つある

ブラシを使ってグラデーションも描いていきます。
グラデーションをつくるには以下の2つがあります。

☐1 ブラシのエッジを調整する
☐2 タッチを重ねる

☐1 ブラシのエッジを調整する方法で
　　 グラデーションを描く

筆圧

強　　　　　　　　　弱

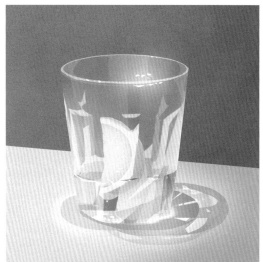

「エッジの調整」をしてマスクを削り、グラデーションをつくった絵はムラなくきれい

「エッジの調整」をする

丸いブラシのエッジの硬さを調節してソフトエッジにできます。
「硬さ」を0～30%の間で使用してみましょう。

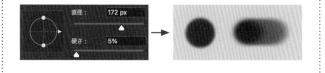

手描きを強調した ② のような雰囲気の絵は、人の手を使って手間をかけないと描けません。

混色法的にブラシを使ってグラデーションをつくります。でも難しい。難しいのは筆圧の違いをうまく使うことだから、肉体動作で人によるので慣れが必要。難しい。**簡単なのは ①、慣れてきたら ②** なので、まずは ① で描けるようにしましょう。

タッチを重ねて色を混ぜる

② タッチを重ねる方法で グラデーションを描く

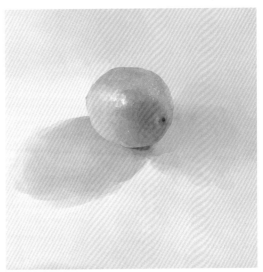

ブラシでマスクを削ってグラデーションをつくった絵はアナログ感がある

エッジの調整を応用して描く

モチーフの輪郭を「ハード」に、光が当たっている箇所の色の移り変わりを「ソフト」に、ハイライトを「ハード」に描いた例

⑤ 描画モード

描画モードの使い方

この本ではレイヤーに搭載されている「描画モード」という機能を使って絵を描きます。
使用する描画モードは主に4つです。それぞれの描画モードの特性を利用して使用します。

※この機能をPhotoshopでは「描画モード」、CLIP STUDIO PAINTでは「合成モード」、
Procreateでは「ブレンドモード」と称しています。

通常

1 「通常」で固有色を塗る（ベタ塗り）

乗算

2 「乗算」を影として描く

オーバーレイ

3 「オーバーレイ」を光として

スクリーン

4 「スクリーン」をハイライトとして描く

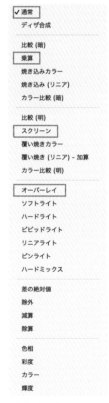

Photoshop上の
描画モード選択画面

僕が普段仕事で使っている描画モードは主にこれらで（他の描画モード
もたくさんあるのですが）、この本では上記のモードのみの説明にします。
描き慣れていくと、自分に合った他の描画モードが見つかるかもしれま
せん。この本では著者にとって描きやすい方法を解説していますが、大
切なのは自分にとって絵が描きやすいことなので、自分なりに変更して
みてください。

「光」と「影」をレイヤーごとに分けて考える

この本では絵の要素をレイヤーごとに分けて描きます。
大きく分けて、固有色、影、光の３つの要素をレイヤーごとに描写します。

固有色

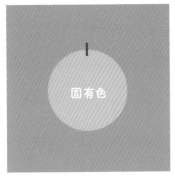

この本では、モチーフが光の影響を強く受ける前の中間の色のことを固有色と呼びます。
この色をベースに影と光を描くので、暗くも明るくもできる色であり、彩度も低くも高くもできる色、つまり中間の色です。
この本では固有色は基本的には描画モード「通常」を使用して描きます。

影

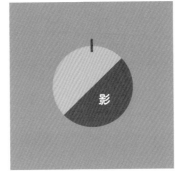

光の影響を受けて暗くなる部分が影です。
この本では影は基本的には描画モード「乗算」を使用して描きます。

光

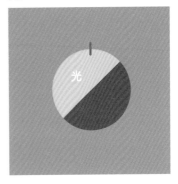

光には色があります。
この本では光の色の影響を受けた状態を固有色に描画モード「オーバーレイ」を使用して描きます。

アナログで描いたスケッチ

デジタルは「人間の機能を補助するもの」だと考えています。
デジタルならではの描き方としてレイヤーを使って描くことで、今まで色を使って絵をうまく描けなかった人が、いつの間にか「絵の構造」を理解して描けるようになります。

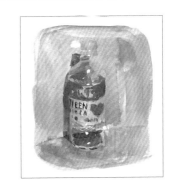

ブラシでマスクを削る描き方

本書は、**描画モードを使用してブラシでマスクを削り、**
光と影のグラデーションを描いていきます。
ほとんどの工程に以下の方法を使用します。

Movie

① 新規レイヤーを作成し、任意の色で塗りつぶします。

画面上での見え方

わかりやすくするため、「背景」に
色を敷いています。

② ①のレイヤーを選択した状態でレイヤーマスクを作成します。

画面上での見え方

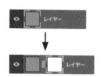

レイヤーマスクを作成

Photoshopではレイヤーパネル下
部にあるアイコンをクリックすると
レイヤーパネルを作成できます。

③ マスクを選択して、スライダーが100%（黒の状態）で塗りつぶします。

画面上での見え方

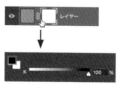

スライダーを100％に

④ スライダーを0%（白の状態）にして、ブラシツールで削っていきます。
　ブラシの筆圧を調整しながら濃度をコントロールしてグラデーションをつけていきます。

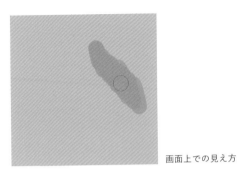

画面上での見え方

スライダーを0%に

削った部分がマスクのところに表示されます。

⑤ よりサイズの大きいブラシで描く場合は、「直径」を変更すると、
　画面のようなグラデーションになります。

画面上での見え方

「直径」を大きくする

CLIP STUDIO PAINT で行う場合

PhotoshopとCLIP STUDIO PAINTではマスクの削り方が少し異なります。

Photoshopでは、マスクレイヤーにスポイドツールを使用して色を取得できるため、中間明度でマスクを削ることができます。

CLIP STUDIOでは、0か100でしか削ることができず、中間がありません。ですが、筆圧によって中間明度でマスクを削ることができるので、筆圧とブラシのエッジを柔らかくすることで比較的簡単にマスクを削ってグラデーションをつくることができます。

色の選択は HSB スライダーがおすすめ

色を選択するために「カラースライダー」というものが各ペイントソフトにはあります。その中で「HSB」と表記されているスライダーをおすすめします。

H = Hue（色相）
S = Saturation（彩やかさ）
B = Brightness（明るさ）

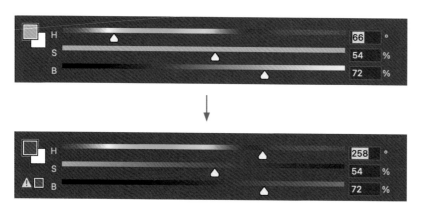

それぞれスライドで調整できるようになっています。Hのスライダーをスライドさせることで色が変わっています。S、Bのスライダーをスライドさせることでも色が変わります。

生活の中にある心が動いた瞬間を見つけて、
これからお伝えする方法で一緒に絵を描いてみましょう

Chapter 1

生活の中に
あるものを描く

冷蔵庫にあったレモンで

最初のモチーフとして、
どこに住んでいても手に入りやすいであろうレモンを選びました。
色を観察する練習にレモンは最適です。

レモンは「レモン色」という「明るい黄色」を使って絵を描かれることが多く、
色に名前が付いていると、「レモンってそういう色」と思い込んでしまい、
絵を描く際にその「思い込みから」明るい黄色でレモンを描いてしまいます。
しかし、実物のレモンを観察して絵を描こうとすると、
明るい黄色がベースにあったとしても、
さまざまな色を使って絵を描くことになるはずです。

実際にレモンを描くとなったらどういう色になるのかを見て、
この章を通して「思い込みの色」と「実物の色」の違いを確認することで、
色を使って絵を描くための最初の知識を一緒に学びましょう。
「固有色」と「光の色」がこの本で色を使ううえでの基本になります。

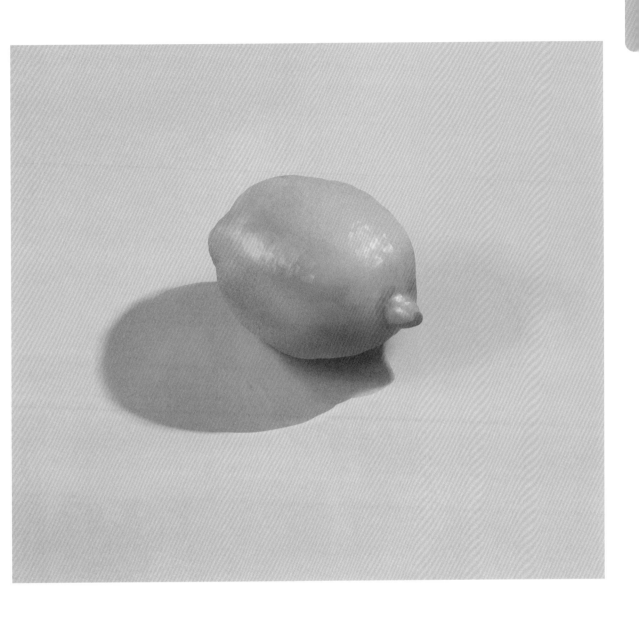

なんでもいいから手軽なものを描いてみる

モチーフを置いた環境を観察する

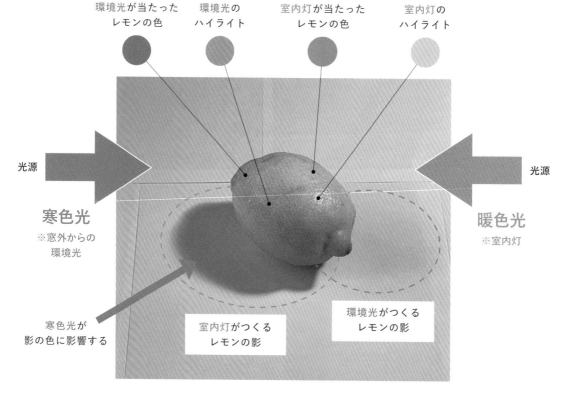

絵を描く前にまず描きたいモチーフを置き、環境を観察します。今回のモチーフはレモンです。最初にこの写真を見てわかるのは、白い床にレモンが置いてあることです。床に敷いたのはコピー用紙で、白い地面をつくるためにコピー用紙を敷いています。

なぜ白い地面にしたかというと、「光の色」がわかりやすくなるからです。

光の色によって「モチーフの色が変わる」ので、色を使って絵を描くときに「光の色」はとても重要です。なので光の色を観察します。

さて、この写真を見たときに、画面左にレモンがつくる影があります。ということは画面右側に「光源」があるのがわかります。その光源によって照らされている床やレモンがオレンジっぽい「暖かみの感じる色」に見えますよね。こういった暖かみのある色を「暖色」と呼びます。そして、画面左にレモンがつくる濃い影、そし

てレモン本体に青っぽい「冷たさを感じる色」が見えます。こういった冷たさを感じる色のことを「寒色」と呼びます。

画面右側には暖色の光源が、左側には寒色の光源があり、それぞれの光源からの光の色の違いによって明るい側と暗い側のレモンの色に違いを出しています。

この世界には決まりごとがあって、目に見えるものはすべて光の影響を受けています。そして光の違いによって見えるものの色が変わってきます。そういった決まりごと、ルールを知ると知らなかったときよりも光の色が見えてくるはずです。

なので、色を使って絵を描く際には「光源は何でどんな色の光か」を考えてから描くようにしてください。

それがわかると光に影響されたモチーフの色が見えてくるでしょう。

1　キャンバスサイズを決める

絵を描くためにキャンバスサイズを決めます。キャンバスサイズは4000px×3500px、150dpiに設定しています。レモンがつくる影も描きたかったので、横に伸びる影を入れるために少しだけ横長のキャンバスサイズにしました。

Movie

Memo

デジタルで絵を描くときはピクセルで大きさを決めます。150dpiで両辺が3000px以上だとある程度のサイズでのプリントができるなど使い方の幅が広がります。なので大きいサイズほどよいともいえますが、マシンスペックにもよるため、3000px×3000pxを基準に考えたらよいと思います。

2　ベースの色を置く

レイヤーを作成し、描画モード「通常」でベースの色を置きます。これから光と影を描き入れていくので、明るくも暗くもできる中間の明度の色を置きます。

3　線画を描く

レイヤーを作成し、レモンを描く位置を決めるために線画を描きます。描く予定の影がどれくらいの大きさで画面に入るかも重要なので、影も線画で描いています。レイヤーは1番下に2で置いたベースの色を、その上に線画、このあとの固有色、描画モードなどを加えていくので、基本的には上にレイヤーが積み重なっていきます。

Memo

動画では線画をコピーして一番上に置いて非表示にしています。線画は絵の基礎部分になるものなので、困ったときに見返せるようにするという仕事のクセです。この本ではあまり重要ではないので真似をする必要はありません。

4 固有色を描く

線画の「透明度」を下げて、色を見やすくしています。
レイヤーを作成し、レモンの固有色を描画モード「通
常」で塗ります。

5 影を描く

レイヤーを作成し、描画モード「乗算」にして暖色の色
で塗りつぶします。すると床全体が暗くなるので、こ
のレイヤーにマスクを作成しレイヤーマスクを黒100%
で塗りつぶすこと（P.22参照）で、このレイヤーにマス
クがかかった状態になります。レモンがつくる地面に
落ちる影をマスクを削ることで描きます。ここではブラ
シの「硬さ」を100%で使用しています。 **→ Point 1**
モチーフを観察すると、影のエッジが柔らかくなって
いる部分があるので、ブラシの「硬さ」設定の数値を
下げて、影のエッジを柔らかく描きます。「硬さ」を
18%に設定してエッジを柔らかくしました。影を描い
たら、モチーフ、影の位置を確認するための線画レイ
ヤーは不要になるので非表示にします。 **→ Point 2**

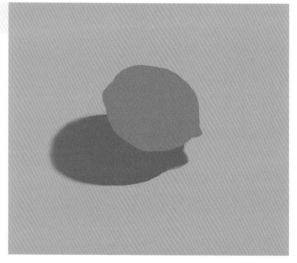

6 暖色光を地面に描く

画面右側から暖色の室内灯の光がきているのを描きま
す。レイヤーを作成し、描画モード「オーバーレイ」
でレイヤーマスクで地面に暖色の光を描き入れます。

Memo
動画では暖色の光を描く前に地面を少し暗く調整していま
す。これは光を少し描き入れたときにベースの色が明るすぎ
ると判断したためです。判断の基準は、明るい色を置いたと
きに明るい場所と暗い場所に充分な明暗差を感じられるか、
ということなのですが、今までの経験から考えて充分ではな
いと判断したので少し暗くしています。

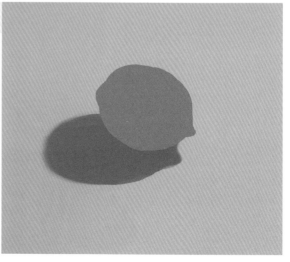

7 　寒色光を影に描く

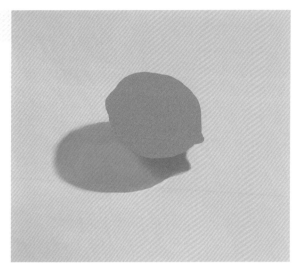

画面左側には窓から寒色の環境光がきているので、レイヤーを作成し、寒色の光を「オーバーレイ」でレイヤーマスクでレモンの影に描き入れます。

Memo
最初に地面を描いたのは、モチーフが置いてある環境を先に描くことで、モチーフに当たる光をより意識しやすくするためです。

8 　モチーフに影を描く

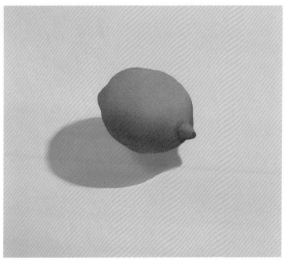

やっとレモン本体に影を描きます。レイヤーを作成し、「乗算」でレイヤーマスクで描きます。まずレモンの固有色をのせた**4**のレイヤーに「乗算」にした色レイヤーをクリッピングします（①参照）。こうすることでレモンからはみ出さないで影をつけることができます。影の色はひとまず暖色にしておき、その色レイヤーにレイヤーマスクを設定して、マスクを削って影を描くことができます。ブラシでマスクを削る描き方（P.22参照）により、色を一定に保つことができます。

①「乗算」にした色レイヤーをクリッピングしレイヤーマスクを作成する。

9 　モチーフに環境光を描く

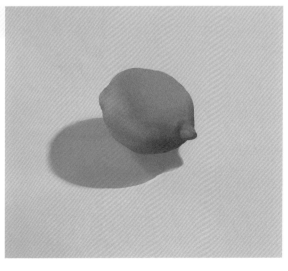

画面左側の窓からきている寒色の環境光を「オーバーレイ」でレイヤーマスクでレモンに描きます。この寒色の光は「床を照らしている光と同じ」です。なので床に描いた寒色光のレイヤーをコピーしてレモンにクリッピングしました。ただ、モチーフの固有色によって同じレイヤーでも見える色が違ってきます。なのでコピーした寒色光の色を「色調補正」でスライダーを使って、レモンにのせたときに自然に見えるように調整します。　**⇒Point 3**

Memo
動画ではここでレモンの影レイヤーの描写を追加で行っています。全体の色味が決まってきたので、レモンの凹凸の細かい描写をここでしています。

10 モチーフに暖色光を描く

画面右側の室内灯からの暖色光をレモンに「オーバーレイ」でレイヤーマスクで描き入れます。この暖色の光は、寒色の光と同じように床を照らしている光と同じ暖色の光です。なので、レモンにも同じ光が当たっているので床に当たる暖色光のレイヤーをコピーしてレモンにも使用します。レモンに暖色光をのせたときに、レモンと床の明暗、寒暖の色を比較して、肉眼で見ているモチーフと少し差を感じたので若干床の暖色光を調整しています。

Movie

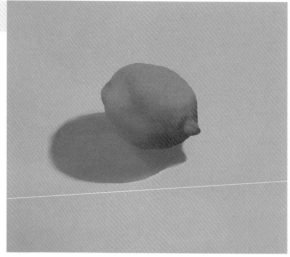

11 環境光の影をつくる

画面右側の地面にうっすらと、画面左にある窓からの環境光がつくるレモンの影が見えるので描き入れます（ここでは5で作成した影レイヤーをコピーして使用しました）。このシチュエーションでは室内灯の光のほうが強いので、画面左にあるレモンがつくる影がよりハッキリと見えます。

Memo
動画では「影1」レイヤーをコピーしてそのまま「影2」として使っています。このあたりでレモンの影、レモンの固有色を調整しています。絵の全体像が見えてきたタイミングで細部の追加描写、色の調整をしています。

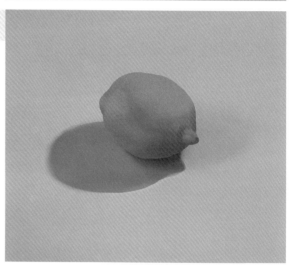

12 室内灯の光をモチーフに追加する

室内の暖色光のレイヤーが1枚だけだと、レモンを明るくするのが不十分だったのでさらに室内灯の光を「オーバーレイ」でレイヤーマスクで描き入れます。「暖色光」レイヤーは既にあるので、それをコピーしてレイヤーの上に置き、肉眼で見たときの色味、明るさに合うように調整しました。なので、2枚の「暖色光」レイヤーがレモンにクリッピングされることになります。 **➡ Point 4**

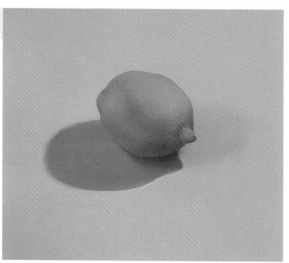

13 室内灯がつくるハイライトを描く

レイヤーを作成し、レモンに映る室内灯の反射を暖色ハイライトとして、描画モード「スクリーン」でレイヤーマスクでレモンに描きます。ブラシは硬めに「80%」以上で描きます。「ハイライト」と呼ばれる明るい箇所は光源の正反射（鏡面反射）なのですが、多くの場合は他の箇所よりもエッジがハードに出るので、ブラシを固めに設定したほうが成功率は高いです。 **➡ Point 5**

Memo
描画モード「スクリーン」はかなり明るめに絵に反映されるので、レイヤーにのせる色は暗めにするのがコツです。

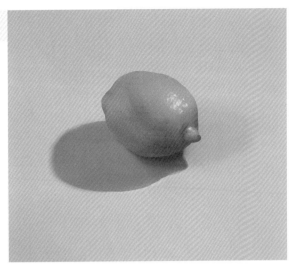

14 窓外の空がつくるハイライトを描く

レイヤーを作成し、レモン左側にある窓外の空の反射をハイライトとして、「スクリーン」でレイヤーマスクで描きます。この日は青空だったので寒色のハイライトです。

Memo
「暖色」と「寒色」を使い分けることで「光源の違い」を表現することができます。今回のレモンのハイライトは「室内灯」と「窓外の空」という光源の違いがあり、光の色の違いを意識するのはとても重要です！

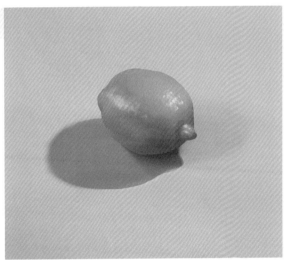

15 テクスチャをのせる

ハイライトも入り、すべての要素が出揃ったので「テクスチャ」を「オーバーレイ」で表示レイヤー最上部にのせます。テクスチャの色味を調整することによって絵全体の色をまとめることができます。今回は暖かい雰囲気の絵にしたかったので「調整レイヤー」の「色相・彩度」を使ってテクスチャを暖色の色味にしています。

使用したテクスチャ

Memo
ブラシのエッジを柔らかくするとすごくスムーズなグラデーションが描けるのですが、「綺麗すぎる」ので「手描き感」が感じられなくなります。僕は手描き感がある絵が好きなので、綺麗すぎるグラデーションを「崩す」ためにテクスチャをのせています。

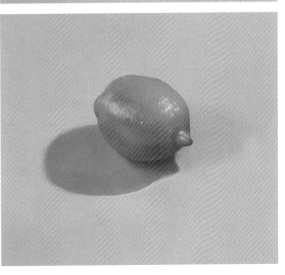

16 全体を調整する

テクスチャをのせて最終形が見えたので、最後の全体調整を行っていきます。光の色味の細かい調整や、影と光の細かな描写を加えていきます。

Movie

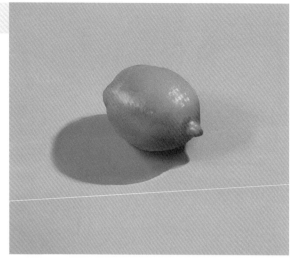

17 ブラシで仕上げる

その過程で画面右側の室内灯の光を強めるために、地面に落ちている（作成した）「光」レイヤーをもう1枚加えました。もともと床に作成していた「暖色光」レイヤーをコピーして、色味を調整しマスクを削ったりして暖色の光の印象を強めました。ブラシを使った全体の調整が終わりました。

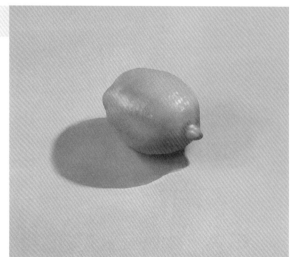

18 調整レイヤーで仕上げる

「調整レイヤー」を使って絵全体の仕上げをしていきます。調整レイヤー群の中から「レベル補正」を選択、追加して、一番右下のつまみを少し左に寄せることで絵全体を自然に明るくできるので、明度を上げて絵の印象を明るくします。また、「少し彩度を上げてもいいかも」と「色相・彩度」を追加して「彩度」の目盛りを10％前後上げ、絵全体の彩度を上げることで「色」の印象を強くしました。少しだけ彩度を上げることで色の印象を強め、暖色と寒色の「光の色の違い」を強調しました。　→ Point 6

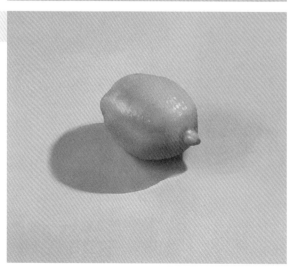

Point 1

影と光はレイヤーマスクを使う

P.22で「ブラシでマスクを削る描き方」を紹介しました。本書では固有色を塗ったあとの影と光の工程は基本的にこの方法を使用します。

Point 2

影の色

影は暖色の色を選ぶことが多いです。これは経験からですが、影に寒色を入れるとしても暖色でベースをつくってから寒色をのせたほうが僕にとってはうまくいきやすいからです。この理由はまだ分析できていませんが、「僕にとって」なのでベースに寒色をのせたほうがうまくいく人もいるかもしれません。初心者の方はまず暖色寄りで影をつくるのをおすすめします。

Point 3

全体像を優先する

最初から細かい描写をする前に全体像を掴んでから、細かい描写にいくほうが成功率が高いです。いきなり細かい描写をしようとすると、絵の全体像ではなく局所を見てしまうので失敗しがちです。絵は「細かい描写ではなく、全体像を優先する」のが基本です。

Point 4

レイヤー数は少なめが理想

レイヤーの数はなるべく少ないほうが出来上がりがよくなる可能性が高いです。なので、「光」レイヤーはなるべく増やさないほうがいいのですが、固有色とオーバーレイの関係で1枚だと光を充分に表現できないときはレイヤーを増やすこともあります。

Point 5

ハイライト

ハイライトは「正反射（鏡面反射）」と呼ばれる光源の反射で、一般的な光が当たって明るく見えるのは「拡散反射（乱反射）」と呼ばれます。「反射」という言葉は一般的には鏡のような強い反射をイメージしますが、僕らの目に見えているものはすべて「光を反射している」といえます。反射の強さ（拡散度合い）に違いがあって、強く反射しているものを一般的には「反射」と呼んでいます。

Point 6

調整レイヤー

Photoshopには「調整レイヤー」と呼ばれる画面全体の色味や明るさなどを調整するためのレイヤー群があります。その中でも「レベル補正」と「色相・彩度」を僕はよく使います。

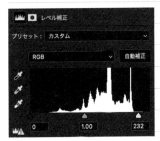

レベル補正

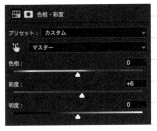

色相・彩度

CLIP STUDIOは「色調補正レイヤー」が同機能です。Procreateは調整レイヤーをつくることができないので、描いたレイヤーすべてをコピーして統合することで最終調整ができます。

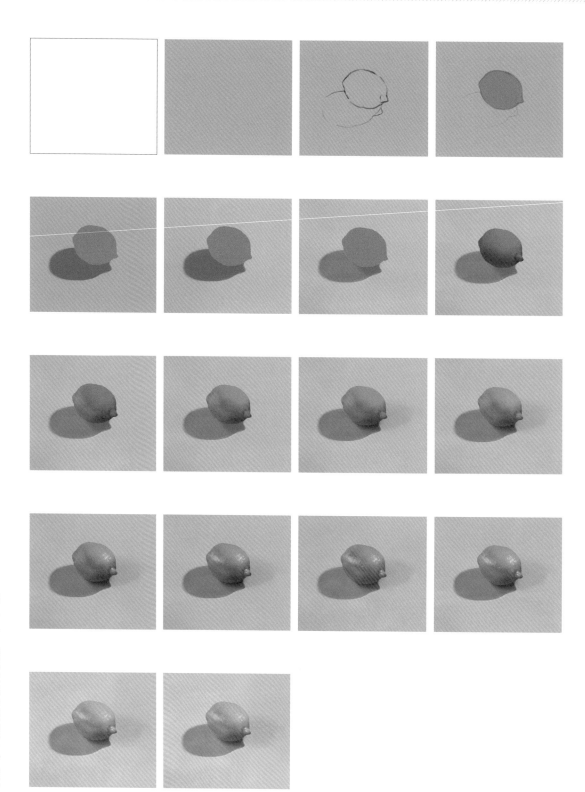

Column 1

とにかく描いてみる！

なんとなく道具のことがわかったら、まず描いてみましょう！
洋服を選ぶときに一番最初から
バッチリ自分に似合うものを選べることってまずありません。
いろんな服を着てみたり、高い服を買って1回しか着なくて失敗したりして、
自分に合うものがちょっとずつわかっていきます。
それと同じで、まず描いてみないと絵の描き方はわかりません。
とにかくまず描いてみること。

難易度が低いモチーフがおすすめ

スケッチを始めるときにまずはモチーフを選び
ますが「赤いりんご」や「トマト」をオススメし
ています。それらのものは「濃い色」で「物に
よって形が違うもの」です（この条件が当ては
まれば何でも大丈夫）。

なぜかというと、薄い色のものはちゃんと色を
見るのが難しいので色を決める難易度が高く
て、形が決まっているもの（工業製品など）は

絵を見たときに形がうまく取れていないのがす
ぐわかるので、違和感なく描くのが難しいから
です。「薄い色」で「形が決まっているもの」を
描くのは難しく、その反対は「濃い色」で「も
のによって形が違うもの」です。

まずは「絵を描く」ということを楽しめるよう
に、自分でモチーフを選ぶ場合は難易度が低い
ものから攻めていきましょう。

ただしモチーフ選びも重要

モチーフ選びも重要です。同じレモンを描いたとしても、古びたレモン、みずみずしいレモン、モチーフに選んだレモンの印象によって絵の印象に大きく影響します。

頭の中に「こういう絵を描いてみたいな」と思うものがあるなら、それに近いようなモチーフを選べると良いです。

明るい元気な絵を描きたいと思うなら、同じリンゴでも青リンゴは「明るい色」なので、画面の雰囲気が明るくなります。反対にさみしい雰囲気の絵が描きたいのなら、古びたレモンは少し寂しい雰囲気が出たりします。

絵の印象はモチーフによって決まりやすいので、モチーフ選びも重要な絵を描くパートの一部分です。

Column 2

タッチを重ねる方法でグラデーションを描いたレモン

本書は基本的には丸ブラシを使用して描いています。
ここでは自作したブラシで描いた例を参考として掲載しました。
※P.19で紹介した描き方です。仕上げには調整レイヤーなど使用しています。

モチーフのレモン

自作のブラシ

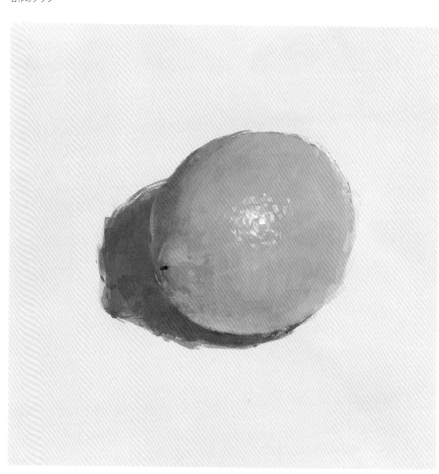

1

真っ白ではなく少し暗い色をベースの
色にします。真っ白だと眩しすぎてモ
チーフの色がわかりづらいからです。

2

どのくらいの大きさでモチーフを画面
に入れるかラフを描きます。

3

レモンの固有色の色を描き入れます。
果物や植物は彩度が高くなりがちな
ので、意図的に少し彩度低めの色に
します。

4

蛍光灯の光、寒色の光が強いので影
側は相対的に暖色になります。なの
で暖かい色味の影を描きます。

5

影の中にも暖色を入れます。

6

影側の色をさらに描き入れたり、明る
い側に見えるレモンのうっすら見える
緑色を置きます。

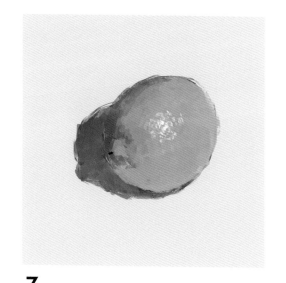

7

蛍光灯の反射、寒色のハイライトを置
きます。光源の反射なので画面内で
一番明るい色です。真っ白ではなく少
し青っぽい色になっています。

8

床の反射をレモンの下側に描き入れ
ます。

9

影側を「調整レイヤー」で少し暗くします。直接色を描き入れるより微妙なグラデーションがついて写実的な表現になります。

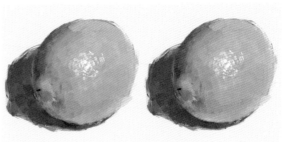

10

レモンの下部分も「調整レイヤー」で少し暗くします。描きながら観察していくうちに微妙な変化を見れるようになって気づいたためです。

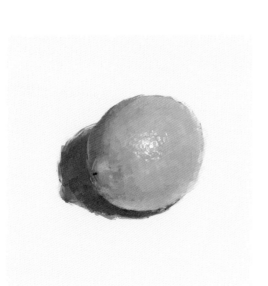

11

エッジを整えたり、ブラシタッチを目立たせなくしたり、細かい調整のための描写をします。

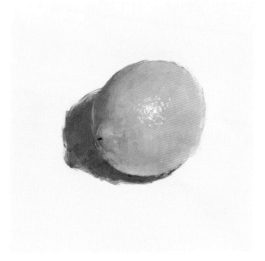

12

テクスチャを「オーバーレイ」で「透明度」30%くらいでのせます。ブラシのムラを見えなくしたり、アナログ感を出すためです（30%を基準にしますが絵によって20%や35%などにするときもあります）。

Chapter 2

白いものは白色で描けない

白い陶器の入れもの

この章では「白いもの」を描くことで、
「明度」を理解するきっかけをつくりたいと思います。
「白いもの」を描くときにどうしても色の名前の概念から白色を使いがちです。
しかし「白いもの」が「絵の具の白色」であることはほぼありません。

僕たちが白色だと判断、認識している物質を絵に描くときには
絵の具の白色ではなく、さまざまな色を画面に描写することになります。
白いモチーフは、「僕たちが認識している色が
実際にはさまざまな色からできている」と知るのに最適なモチーフです。

色は「色相」「彩度」「明度」の3つの要素からできていて、
その中の「明度」は色を理解するためのとても重要な知識です。

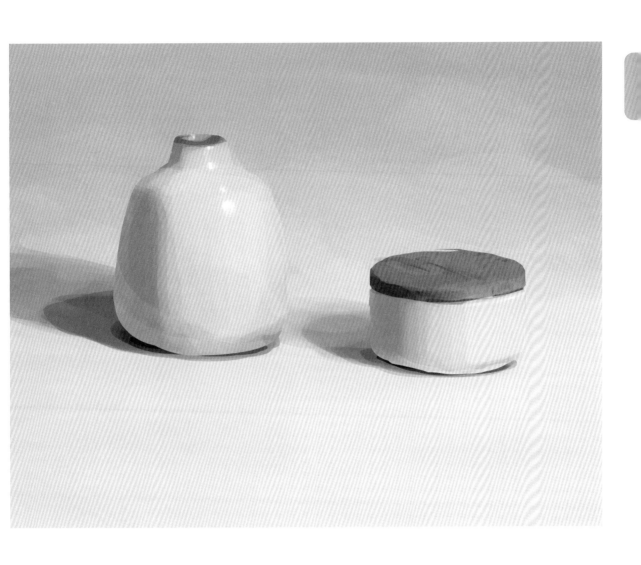

家にある白いものの代表はトイレットペーパーです

影　　　メイン光が　　　ハイライト　　「同じ白色」でも
　　　　当たっている　　　　　　　　　これだけ色が異なる

画面右手前からの
暖色光
※室内灯

光源

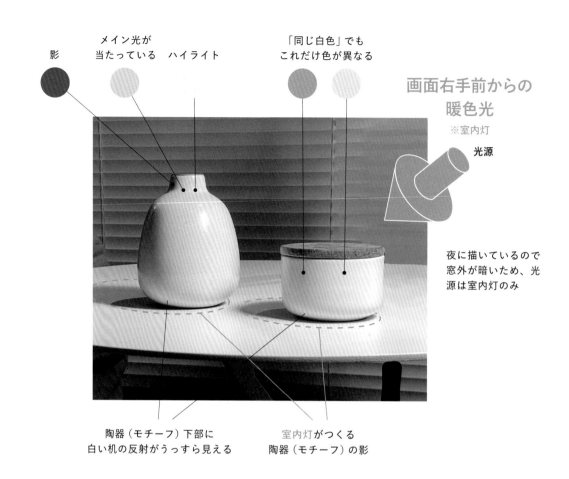

夜に描いているので
窓外が暗いため、光
源は室内灯のみ

陶器（モチーフ）下部に
白い机の反射がうっすら見える

室内灯がつくる
陶器（モチーフ）の影

今回のモチーフは白い陶器です。写真奥側にブラインド（窓）が写っていますが、光の影響が見られません。なので、外は暗く太陽が出ていない時間帯だとわかります。

モチーフの手前側が明るく、画面左奥に向かってモチーフの影が伸びています。このことから画面右手前側に光源があることがわかります。また、写真だとわかりづらいですが、この光源は暖色の室内灯なので、光のレイヤーは暖色を使うのがよいとわかります。「光源がひとつ」というのは状況的にはシンプルです。窓外が明

るいときは光源が増えます。光源が増えるほどモチーフに当たる光は多く、色も影の形も複雑になっていきます。

そのため、絵を描く経験が浅い方は、光源の数を制限して描いてみるといいかもしれませんね。

またスケッチをする際に、今回のブラインドのようにモチーフの後ろに複雑なものが見えることが多いです。絵の描きはじめのころは後ろに見えるものまで描くと複雑で難しくなってしまうので、今回はモチーフだけ描きます。

1 キャンバスサイズを決める

キャンバスサイズは3800px × 3000px、150dpiに設定しています。モチーフを横に2つ並べたので、キャンバスを横長にすると影も含めてモチーフがよく見えると思い、横長にしました。

2 ベースの色を置く

レイヤーを作成し、描画モード「通常」でベースの色を置きます。後の工程で光と影を描くため、明るくも暗くもなる明度に、かつ光源が暖色の室内灯なので暖色の光を描き入れられるように寒色めの色にします。

Memo
各工程はその都度「新規レイヤー」を作成して描きます。次の章から「レイヤーを作成する」、影と光を描く際の「レイヤーマスク」の工程の説明は省略します。

3 線画を描く

レイヤーを作成し、線画を描いて画面の中にどうモチーフを描くか決めます。このときに描いた線画を上下左右に動かしてみて、画面にどう収めたら自分が気持ち良いと感じるか試します。[変形]ツールを使って大きくや小さくしたりもしてみます。

Memo
描いたものを自由に変形できるのはデジタルの良さです。

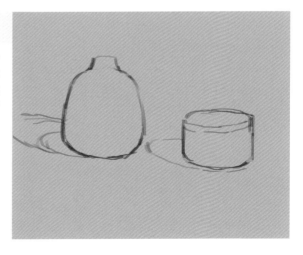

4　固有色を描く

レイヤーを作成し、ベースとなる固有色を描画モード「通常」で塗ります。ここがこの章での1番のポイントです。　⮕Point 1

白いモチーフですが、いわゆる「白色」は使いません。白いモチーフの固有色は「明るすぎない色」を置くのが大事です。この後に光を描いていくので、どんどん画面が明るくなります。そのときにベースの色が白色のように明るい色だと光を描くことができなくなります。　⮕Point 2

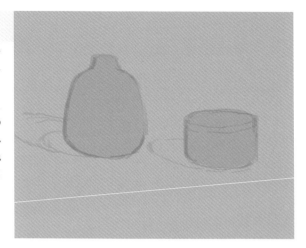

5　上部分の固有色を描く

レイヤーを作成し、各モチーフの上部分の固有色を塗ります。白い部分よりも暗い色ですが、この後に影を描くので暗すぎない色にします（①参照）。

①上部分の固有色

6　画面左側を暗くする

モチーフの形を取り終わり、基本的な固有色は塗り終えたので、線画の表示をオフにしました。画面右手前側から光がきている環境なので、新規レイヤーを作成し、描画モード「乗算」でレイヤーマスクで画面左側をうっすらと暗くします。影と光は色レイヤーにレイヤーマスクを設定して、マスクを削って描きます（P.22参照）。

Memo

細かい描写をここでしないようにしてくださいね。絵を描く順番は「大まかなところ→細かいところ」が基本です。ここでは「環境」の一番大きい光を描きはじめました。

7 影を描く

モチーフがつくる影を描きます。レイヤーを作成し、影は「乗算」でレイヤーマスクで描きます。影の色は少し暖色めの色です。

8 暖色光を机に描く

レイヤーを作成し、机の面に落ちる光を描きます。光は描画モード「オーバーレイ」でレイヤーマスクで描きます。光には色があり、大きく分けると「暖色」と「寒色」の光があります。今回は暖色の光なので暖色で描きます。

Memo
モチーフが置いてある状況に優先順位をつけるとしたら、①環境、②環境に置いたもの、です。環境があってそこにものがあるという考え方ができると、「モチーフに光が当たっている」ことがよりわかりやすくなるように思います。僕はモチーフを置いた環境から描き進めて、モチーフを後で描くことが多いです。

9 モチーフに影を描く

モチーフに影を描きます。レイヤーを作成し、影は「乗算」でレイヤーマスクで描きます。画面右側から光がきているので、モチーフの左側が暗くなります。

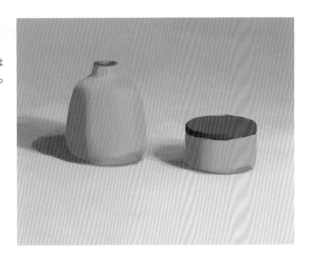

10 モチーフにメイン光を描く

モチーフに当たる光を描きます。レイヤーを作成し、光は「オーバーレイ」でレイヤーマスクで描きます。机の面に当たっている光と同じ光なので、基本的には机に使った色と同じ色を使いますが、光が当たっている物体の固有色によって同じ色を「オーバーレイ」でのせても印象が変わってくることがあります。そういうときは光の色を色調補正で画面を見ながら少し変えます。今回は机の光の色よりもモチーフに当たっている光の色の彩度を少しだけ高くしました。

→ Point 3

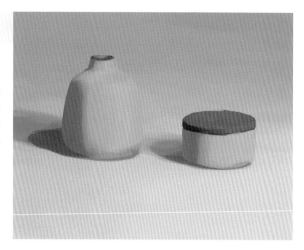

11 室内灯がつくるハイライトを描く

陶器にハイライト（光源の強い反射）を描きます。光源は室内灯なので暖色です。レイヤーを作成し、ハイライトは描画モード「スクリーン」でレイヤーマスクで描きます。

Memo
「オーバーレイ」だとハイライトに使えるくらいの明るさが出せないことがほとんどです。「スクリーン」を使うとすごく明るくなりやすいので、ハイライトにはスクリーンを使うようにしています。

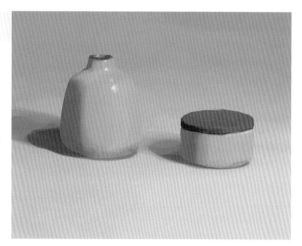

12 モチーフに反射光を描く

わかりにくい箇所ですが、陶器の底に反射光を「オーバーレイ」でレイヤーマスクで描き加えました。光には種類があります。今描いてある光はモチーフにメインで当たっている「メイン光」と「反射光」です。

Memo
メイン光（主要光）は僕が名付けた、「モチーフで一番大きい面積に当たる光」のことです。

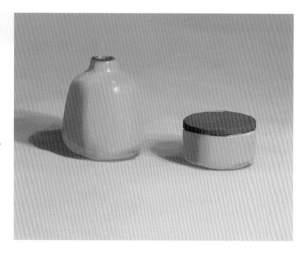

13 モチーフに映り込みを描く

またまたわかりにくい箇所ですが、陶器の下部に「机の映り込み」を描き加えました。「映り込み」も「反射」に含まれますが、「映り込み」と考えたほうが感覚的にわかりやすいと思います。陶器に机が映り込んでいます。　→ Point 4

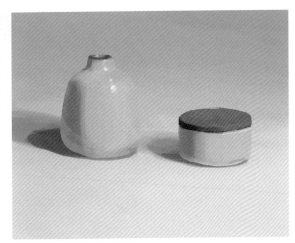

14 モチーフに接地影を描く

モチーフを置いた机に「接地影」を描きます。レイヤーを作成し、影は「乗算」でレイヤーマスクで描きます。　→ Point 5

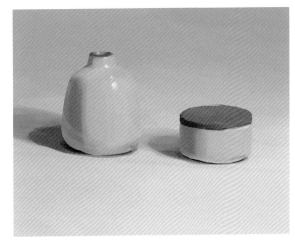

15 印象の調整をする

このモチーフがある環境での光と影の要素はすべて描いたので、印象の調整をします。レイヤーを作成し、ここでは「オーバーレイ」でモチーフの明るい面にさらに暖色をのせました。画面の色数を増やして見た目を豊かにする役割もあるので、マスクをつくらないで色を直接ブラシで描写します。

Memo
調整の描写をするときは「オーバーレイ」で色を加えることが多いです。

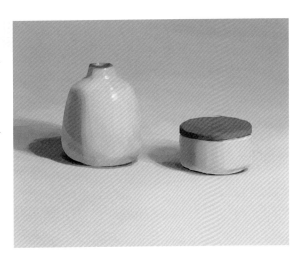

16 光の拡散を描き加える

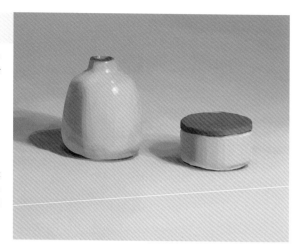

レイヤーを作成し、「オーバーレイ」を利用して、ハイライトに「光の拡散」を少し描き加えました。光が強く明るく見えるときには光が膨張して見えるので、その表現を描き加えます。白が膨張色と呼ばれるのもこれが理由です。

Memo
光の膨張には、描画モード「通常」か「オーバーレイ」を使うことが多いです。感覚的に使っているので決まったルールはありません。あなたにとってしっくりくる方法で描いてみるとよいですが、悩むようでしたらとりあえず「オーバーレイ」を使ってみてください。

17 木目を描く

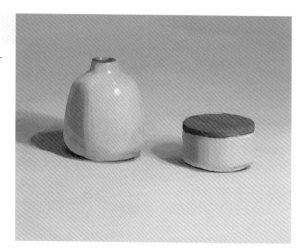

わかりづらいですが、右側の木の蓋に木目を描画モード「乗算」で少し描き足しました。

18 調整レイヤーで仕上げる

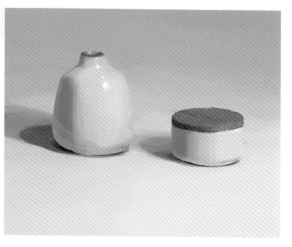

[調整レイヤー]-「レベル補正」で全体を少し明るくしてから「色相・彩度」で全体の彩度を少し上げます。こうした最終的な調整は悪いことではなく、最初から狙ったように最後まで描き上げられることのほうが少ないです。デジタルのよさを活かしていろんな調整をしてみましょう。

Memo
「レベル補正」（①）をダブルクリックし、出てくるウィンドウの一番右側にあるツマミを左側に移動させること（②）で画面全体が明るくなります。やりすぎると色がなくなってしまうのでほどほどに。

19 テクスチャをのせる

レイヤーを作成し、最後にテクスチャを「オーバーレイ」で「透明度」を15％にしてレイヤーの一番上にのせて完成です。

Memo
テクスチャをのせることで画面の情報量が増えて、デジタルっぽいブラシタッチが目立たなくなったり、色が少し複雑になって見応えが増します。

使用した紙のテクスチャ

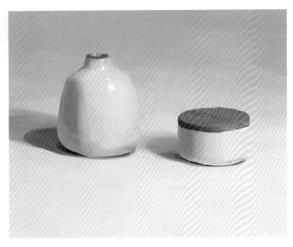

Point 1

固有色のベタ塗り
固有色を塗る（ベタ塗りする）ときは[範囲選択]ツールで「範囲選択」をしてからバケツツールで塗りつぶしてもよいですし、ベタ塗りできるブラシで塗りつぶしてもよいです。

Point 2

白く見えるが白色ではない
絵の具の「白色」はすごく明るい色、一番明るい色なのですが、その絵の具の白色はほぼ使うことはないです。白いものは「白く見える」のですが「白色」ではないからです。

Point 3

色をどう変えていくか
どれくらい色を変えるかは、画面を見たときの印象で変えているので断言できる正解はありません。「画面を見つつ、途中で色を変えられる」のがデジタルで絵を描く強みなのでどんどん調整していきましょう。

Point 4

映り込み
映り込みは「暗いもの」に「明るいもの」が映り込みます。なので「陶器の影側」に「陶器の影側より明るい机」が映り込みます。映り込みのこの仕組みを知っておくのはかなり重要です。

Point 5

接地影
「接地影」はコンタクトシャドウ、オクルージョンシャドウなどと英語で呼ぶこともあります。ものとものが接する場所、コンタクトする場所にできる影なので接地影、コンタクトシャドウです。

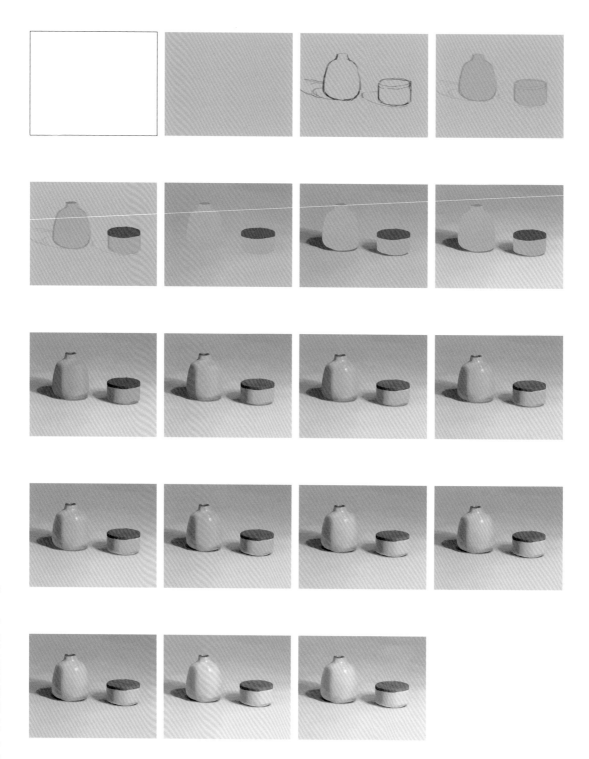

色の前に明度が見える

視覚情報の基本である「明度」についてお話したいと思います。
明度とは、色の3要素（色相、彩度、明度）のうちのひとつで、
「明るさの度合い」を示す言葉です。
明るい色ほど明度が高く、暗い色ほど明度が低くなります。

レモン色は本当にレモンの色なのか

「絵には正解はない」「人によって感じ方は違う」と言われることがあります。これは正解でも間違いでもあって、前提条件によって正解があるときとないとき、人によって感じ方が違うとき違わないときがあります。

たとえば「目に見えるものを描写するスケッチ」では現実を観察してそれを画面に描き写すということをしています。なので、もし現実に見ているものと画面に描いたもので明度のバランスが違うとそれは「間違い」です。なので「なんかうまくいかないなぁ」となんとなく自分の絵を見て感じたりしますよね。人は絵がうまくいってないのはなんとなくわかるのですがうまくいっていない「理由」を知るのが苦手です（なんでなんでしょうね）。その「理由」の特に大きな部分が「明度が合っていない」です。もうほぼこれ。またあとで記しますが、明暗ができていないと「色」もうまくいきません。

明度は絵において視覚情報の特に大きな要素のひとつです。なので必ず知識として入れておきましょう。美大受験で鉛筆デッサンをやる大きな理由はここにあります。

ペインティングはドローイング以上にならない

アメリカに滞在していたときにとあるアトリエに通っていました。西海岸のサンフランシスコという街で、すぐ近くにはPIXARという『トイ・ストーリー』や『カーズ』などを作ったアニメーションスタジオがありました。なので、そこのアトリエにもPIXARで働いているアーティストの方がいて、当時ネットで知っていたアーティストも何人か来ていました。

僕もそこで油絵を習いたかったので、先生にその旨を伝えました。すると、先生は「ペインティングはドローイング以上にはならない。だからヒロにはもっとドローイングをしてほしい」と僕に告げました。

これはどういう意味かというと、ここでいうドローイングというのは日本語でいう鉛筆デッサンのことです。先生が言ってるのは僕にもっと白黒、明度で絵を描けるようになってほしい。色を使うには明度で見れるようにならないとうまく描けない、ということでした。

このあと、僕はすぐにとある事情でアトリエを去ることになるので結局そこで油絵はできなかったのですが、絵における明度の重要性について説明するのにこれ以上の言葉はないと思っています。

といっても僕は白黒も色もバランスよく訓練したほうがいいと思っています。明度でしか表現できないことと、色でしか表現できないことというのが絵にはあるからです。

明度は絵の基礎

自分がどれくらい明暗を理解できているかを知るには「白いもの」か「レモン」や「バナナ」を描くとわかりやすいです。なぜかわかりますか？　これらのモチーフの共通点は白黒にしたときに明度としては「明るめの固有色」だからです。

たとえばレモンとバナナの固有色は色でいえば黄色に近いですが、黄色は白黒にしたときに明るめの色です。なのでそれらを描くときに、もし明度が理解ができておらず概念として色をとらえていた場合はやたら白っぽい絵になります。これには大きな理由として「色で考えすぎ」問題があります。小さいころ使っていた絵具のチューブに「レモン色」って名前の色があったり「バナナは黄色」という思い込みがあります。この思い込みが僕らが正確に世界を見る邪魔をします。ものすごく邪魔をします。

というのも、人間は自分が知っている範囲で世界を見てしまうという習性があります。僕らが生きてきて蓄積した経験や文化は、何かを考える時間を省略してくれてすごく便利ではあるんですが、この世界を単純化して見ているということにもつながっています。

本当にレモンがレモン色でバナナは黄色なのか

と考えると決してそんなことはないですよね。同じものでも光によってまったく色や明度は変わります。それを理解しておかないと正確に色を観察できません。

スケッチで僕らがやっていることは観察しながら絵を描くということですが、それをさらに分解していくと、たとえば、観察力を鍛える、手の動きを鍛える、ツールの勉強をするなどなど分解ができます。この中で絵がうまくなるために特に重要なのが「観察」です。

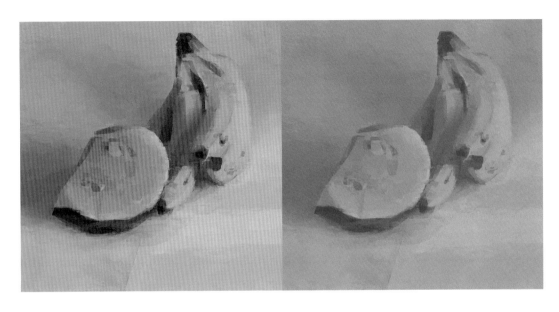

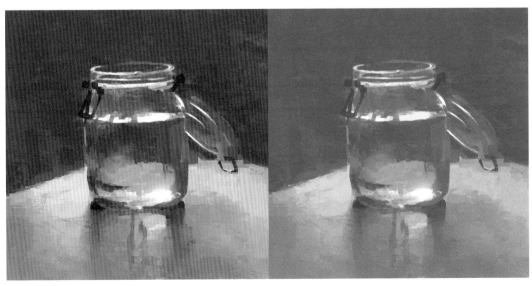

バナナとカボチャの絵（上左）を白黒にすると（上右）、色がある状態よりも暗い印象になります。実物の観察をしないで色が持っている印象のまま色を置くと、実物の明度よりも明るい色を置いてしまうでしょう。また、瓶の絵（下左）は水に写ってるのは光源（空）の鏡面反射なのですが、白黒にすると（下右）光源がとても明るいのがよくわかります。明度がわかると色も上手に使うことができます。

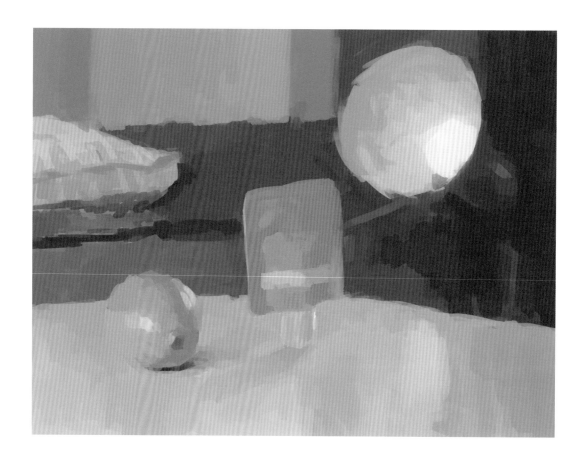

観察することで固定観念から開放される

僕らは「固定観念」(主観)を持って生きていて、それは使いようによってはとても便利なものです。　なぜなら固定観念があると「考えなくていい」からです。生きるうえでいちいち考えて立ち止まると脳の負担が大きすぎるんですよね。なので生存本能として経験済みのことにはラベリングをして僕らは生きています。「レモンはレモン色なのだ」とか。

それでも生きていけるんです。でも何かをつくるって行為はそれではダメで、いちいち立ち止まらないといけない。それの訓練が「スケッチ(観察)」です。

「このレモンは白黒にするとどれくらいの明度

なんだろう」と確認する作業によって「レモン色」という概念を解消します。自分が生きて染み付いてきたものを取り払うわけですから、これが本当に大変です！　めちゃくちゃ難しい。なのでできなくて当たり前なんです。だって今まで貯めてきた経験を放棄するわけですから。でも絵がうまくなるということはそういうことなんです。　いちいち立ち止まって「このレモンはどれくらいの明暗でどれくらいの色温度なんだろう」って毎回毎回立ち止まって考えること。それが「観察する」ということです。観察することはとても面倒で時間がかかる行為なので、そのぶんハードルが高いというわけです。

目を細めて薄目で見てみて

そんなこと言ったって、いきなり正確に明度を観察するなんてできないですよね。難しいです。だから特別に教えちゃいます。

とにかく「薄目」でモチーフを見てください。絶対薄目ですよ。とにかくうす━━く！

薄目で見るとどんどん見える視覚情報が減っていきます。かたちも見づらくなるし色も見づらくなる。そして最後の情報として何が残りますか？「明暗」なんです。もはや決まっているんです。要素を削っていって人間に残る視覚情報は「明暗」だって。

これは「人によって違う」なんてことはない「事実」です。なのでとにかくまずは明暗をとらえられるようになる。そうすると色も理解できるようになります。何度も言いますがいきなりはできません。

みんなでちょっとずつやっていきましょう。

Chapter 3

「暖色」と
「寒色」の関係

2色のぶどうで比較する。相対的に色を判断する

この章では「暖色」と「寒色」を意識して絵を描いてみます。
モチーフにぶどうを選んだのは同じぶどうでも
色の違いがちょうど暖色と寒色だったからです。

暖色と寒色は一方との比較で判断します。
紫のぶどうは黄緑のぶどうよりも赤系の色、暖かい感じがする色なので暖色。
黄緑のぶどうは紫のぶどうよりも青系の色で、
紫のぶどうよりも冷たい印象になるのでこの両色の比較だと寒色です。

さらに「光」にも色があって、それも暖色と寒色に分けることができます。
この本では室内灯は暖色で、窓からの環境光が寒色です。
色を使って絵を描くときにこの「暖色と寒色の関係性」が正しくないと
色が濁って見えることが、色温度について研究していてわかってきました。

こういったことを踏まえて、暖色と寒色に気をつけながら絵を描いてみましょう。

このタイプの輸入ぶどうをスーパーでよく見かけるようになりました

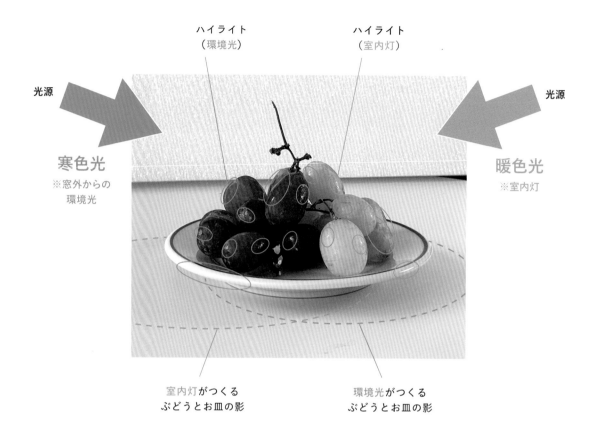

ハイライト
（環境光）

ハイライト
（室内灯）

光源

光源

寒色光
※窓外からの
環境光

暖色光
※室内灯

室内灯がつくる
ぶどうとお皿の影

環境光がつくる
ぶどうとお皿の影

今回のモチーフは2色のブドウとお皿です。モチーフに暖色と寒色があるように、光にも暖色と寒色があります。モチーフや床などの画面左側が寒色に、また画面右側が暖色になっていることと、画面右側の床に落ちているモチーフの影が暖色、左側に落ちている影が寒色に見えることがわかります。

寒色の光がつくる画面右の影は暖色に見えます。これはなぜかというと、影ができる＝その周囲が明るいということですが、寒色の光が当たり、影の周囲は寒色に明るくなります。なので、影は「相対的に」暖色に見えます。影が暖色に見えるときも同じで、影のまわりの明るいところに「比べて」暖色に見えるということです。なので、床の色が変わっているのではなく、光の影響で「他と比べて、そう見える」ということです。きっと頭がこんがらがってわからない方もいらっしゃいますよね。とりあえず、

・光には色がある
・光の影響でモチーフの色が変わって見える
・影の色も変わって見える

これらが重要なことです。

描いてみよう

1 キャンバスサイズを決める

左右からくる光の違いを意識したかったので、左右の影を入れやすいように横長のキャンバスサイズにしました。4000px × 3000px、150dpiに設定しています。

2 ベースの色を置く

レイヤーを作成し、描画モード「通常」でベースの色を置きます。「寒色光が当たる環境に室内灯がある」という考え方で、このぶどうが置いてある状況を見ていたので寒色にしました。寒色ベースの環境に暖色の室内灯を点灯するイメージです。

Memo
各工程は、その都度新規レイヤーを作成して描きます。本章からは「新規レイヤーを作成する」、影と光を描く際の「レイヤーマスク」作成からブラシで削って描く工程の説明（P.22）は基本的に省略します。

3 線画を描く

ぶどうとお皿が画面のどの位置にくるかの目安を描きます。僕は色を塗りながら形を整える描き方をするので、この段階での線画は目安程度です。固有色を塗るときに形を整えます。

4 お皿の固有色を描く

お皿の固有色を線画の透明度を下げ、見やすくして描きます。今回は「透明度」を40%にしました。この後に光を描いてお皿が明るくなるので、少し暗めの色を置いています。

5 黄緑のぶどうの固有色を描く

黄緑のぶどうの固有色を描きます。固有色はまず暖色か寒色かを見て、それから「色相（H）」スライダーのどのあたりの色かを見ます。緑から黄色の色相だと思うので、そのあたりの色相にしたあとに、「彩度（S）」、「明度（B）」スライダーを真ん中周辺に設定します。そうすることで、この後レイヤーを重ねて暗くも明るくもできます。

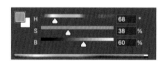

6 紫のぶどうの固有色を描く

紫のぶどうの固有色を描きます。紫のぶどうも考え方は同じです。

Memo
ポイントはこの後に光と影を描いたときに、明るくも暗くもできる色になっていることです。ここで明るすぎたり暗すぎたり、彩度が高すぎる色になっていると、この後の工程でうまくいきません。

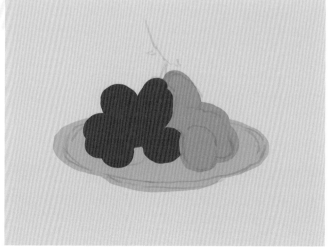

7 ヘタを描く

ヘタの部分を描きます。

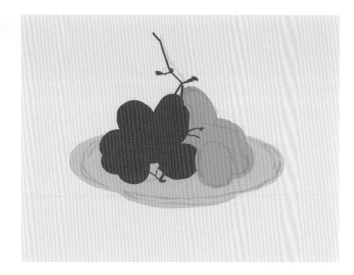

8 お皿の模様を描く

レイヤーを作成し、**4**で描いたお皿の固有色
レイヤーにクリッピングし、お皿の模様を描
きました。

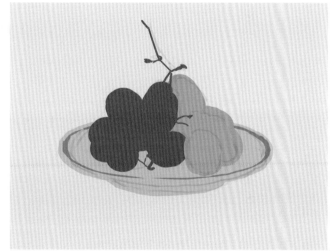

9 影を描く

画面外右側にある暖色の室内灯がつくるぶど
うの寒色の影を描きました。この影は実物を
観察しているときに全部寒色に見えたので、
寒色を影にしました。影は描画モード「乗
算」で描きます。影と光は色レイヤーに「レ
イヤーマスク」を設定して、マスクを削って
描きます（P.22参照）。

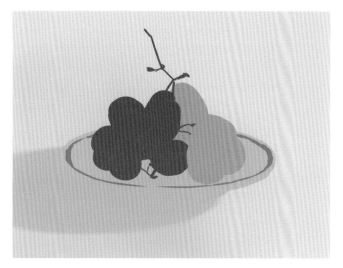

10 環境光の影を地面に描く

画面外左側にある窓からの寒色の環境光がつくるぶどうの影を描きました。こちらの影は暖色に見えたので、暖色で影を描きました。影は「乗算」で描きます。

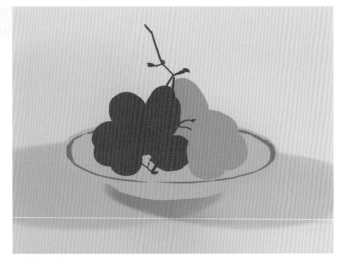

11 モチーフに影を描く

ぶどうとお皿に影をまとめて描いていきます。この工程が一番難しいので根気強くがんばりましょう。ぶどうとお皿の影を分けてレイヤーをつくると、レイヤーが増えてレイヤーを管理する手間が増えるからです。レイヤー数はなるべく少ないほうがよいです。

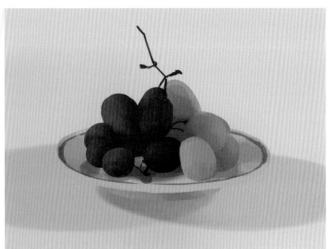

Memo

その際にぶどうとお皿からはみ出して塗らないように、レイヤーをグループ化してフォルダをつくり、そのフォルダにぶどうとお皿のシルエットのマスクをつくりました。

このフォルダに入っているレイヤーはマスクで切り抜いてある場所にははみ出しません。はみ出さないように塗る方法としてクリッピングマスク（P.18）もあるのですが、要ははみ出さなければいいので、今回はこちらの手法でやってみました。

フォルダにレイヤーマスクをつくる

12 モチーフに環境光を描く

画面外左側にある窓からの寒色の環境光を描きました。光は「オーバーレイ」で描きます。

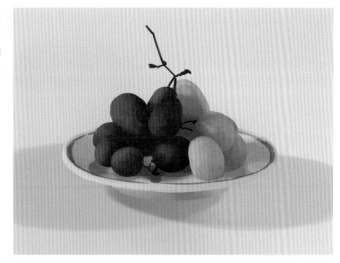

13 モチーフに室内灯の光を描く

画面外右側にある暖色の室内灯の光を描きました。「オーバーレイ」で描きます。

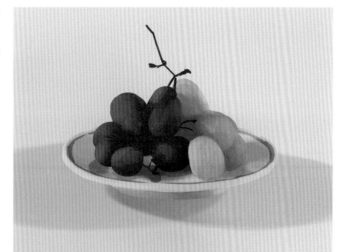

14 紫のぶどうの色の変化を描く

レイヤーを作成し、6で描いた紫のぶどうの固有色レイヤーにクリッピングし、紫のぶどうの色が変わっているところを塗りました。
→ Point 1

Memo
今回は12の光レイヤーを描いた後に描きましたが、描く前でもいいです。

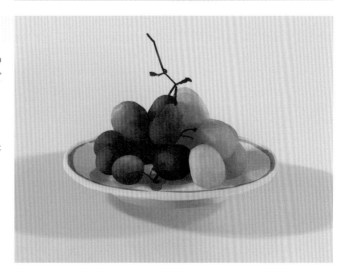

15 室内灯がつくるハイライトを描く

室内灯の暖色の正反射、「ハイライト」をぶどうとお皿に描きました。ハイライトは描画モード「スクリーン」で描きます。室内灯のハイライトなので暖色です。

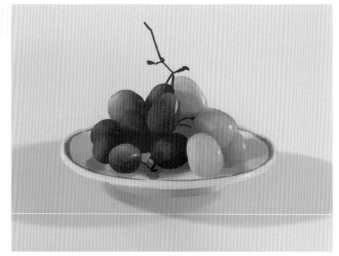

16 窓外の空がつくるハイライトを描く

環境光の寒色のハイライトをぶどうとお皿に描きました。ハイライトは「スクリーン」で描きます。空の正反射なので寒色です。

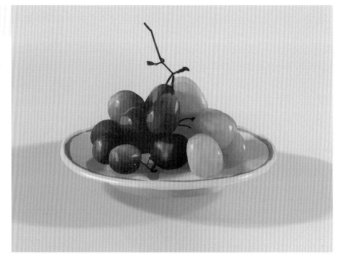

17 室内灯の光を床に描く

画面外右側にある室内灯の暖色の光を机に描きます。光は「オーバーレイ」で描きます。

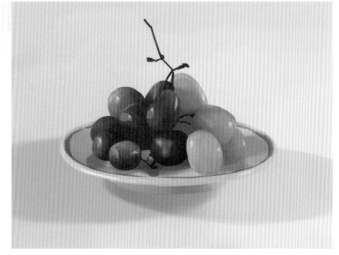

18 透過を描く

基本的な描写はできたので、ここから調整的な描写です。ぶどう内部に光が透過している感じを「オーバーレイ」でレイヤーマスクを使わずに描きました。室内灯の暖色の光がぶどう内部に透過しています。前工程との違いがわかりづらいですが、光が透過することで彩度が若干上がっています。

➡ Point 2

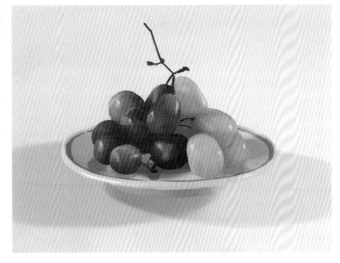

19 ハイライトを強調する

室内灯と環境光のハイライトを強調したかったので、「オーバーレイ」でレイヤーマスクを使わずにそれぞれのハイライトに暖色、寒色をのせます。

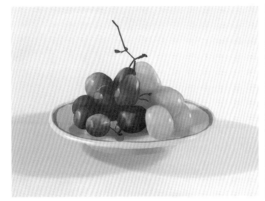
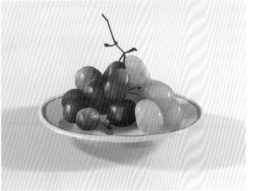

20 グラデーションをのせる

室内灯、環境光、画面左右にそれぞれの光の色を「オーバーレイ」でレイヤーの一番上にブラシの「硬さ」を0%にしてレイヤーマスクを使わずにグラデーションを軽くのせます。ハッキリとは見えない空気中の物質(チリ埃、水分など)に光が反射しているイメージで空気にも色をつけます。

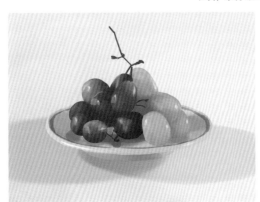
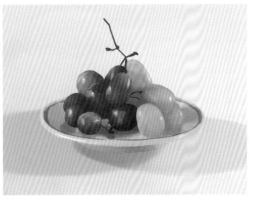

21 調整レイヤーで仕上げる

レイヤーの一番上にテクスチャを「オーバーレイ」でのせます。「透明度」は16%にしました。

使用したテクスチャ

今回は寒色の涼やかな印象が絵としてよく感じたので、テクスチャを寒色にしてのせました。テクスチャの色調を変えてみることで、絵の雰囲気が変わるので試してみてくださいね。

Memo
色調を変えるときは「テクスチャ」のレイヤーに「調整レイヤー」の「色相・彩度」をクリッピングして「色相」をスライドさせて変更させています。

「色相・彩度」をクリッピング

「色相」をスライド

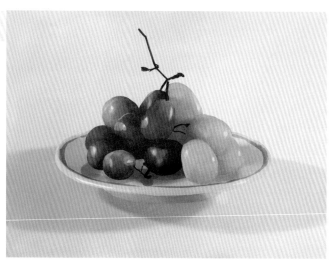

Point 1

大事なのは「絵は全体像！」

重要なので何度も言いますが「絵は全体像」が重要です。ある程度の光と影を描いた段階で絵の全体像が見えてくるので、その後に細部を描写してきます。細部の描写をしてから全体像を整えると失敗の可能性がすごく高くなるのでオススメはしません。固有色、光、影の要素が揃ってきた段階ではじめて全体が見えるので、そのときにモチーフの固有色を調整して肉眼で見ている印象に近づけます。

Point 2

光の透過

調整的な描写をするとき、僕は「光の透過」を描き加えることが多いです。植物や人の肌などの「生き物」は、内部への光の透過を表現できると内部の水分や血液などを表現できるので、絵が活き活きと見えると感じています。

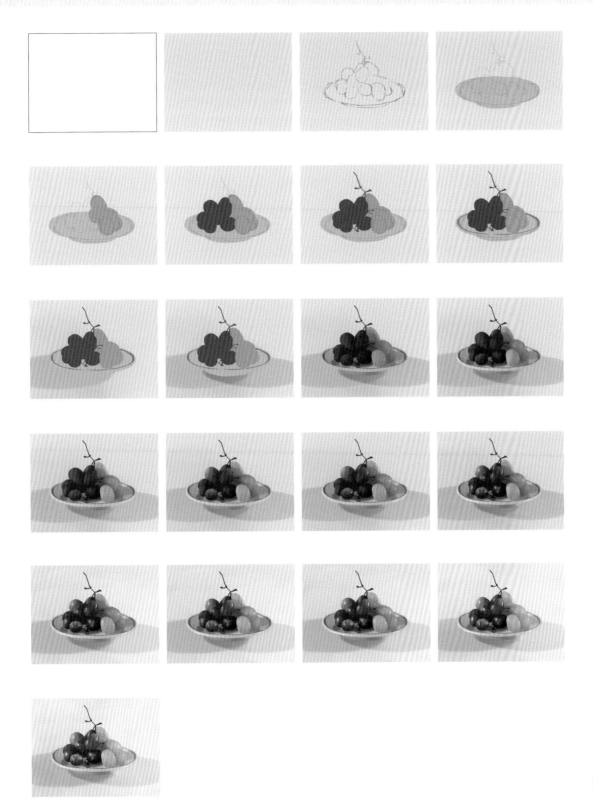

暖かい、冷たいの「色温度」

「色温度」という言葉があります。
色を見たときに人間は「暖かい」「冷たい」を感じることがあって、
その色に感じる温度のことを色温度と呼びます。
暖かい色の代表に赤や黄色があり、「暖色」と呼びます。

これは炎や太陽などの暖かいものから発せられる光が
赤や黄色系の色に見えるからということがあります。
反対に青っぽい色「寒色」は氷や水を連想させます
（厳密にいえば氷や水に反射する空の色など）。
人間は「色を見たときに暖かい冷たいと判断する能力」があり、
それをうまく使うことで、絵を通してより多くの情報、
作者の主観を絵を見る人に伝えることができます。

色は比較で判断する。比較でしか判断できない

その色を暖色か寒色か判断するには、画面の中の他の色との比較、または自分の経験にある色との比較でしか判断できません。たとえばこの絵（シャンプーの業務用パックのスケッチ）の影の色は寒色に見えるでしょうか。影の色は絵の中で寒色に見えますが、色単体を拾うと暖色に見えることがわかりますか？

これはなぜかというと、「画面内に影の色よりも暖色があるのでそれと比較して寒色に見える」からです。

「色の名前」で考えていると、この描き方は難しいです。というのも、色の名前でいったらこの単体の色は「グレー」「茶色」の部類に入っていて、「他の色との関係を考慮してこの色が寒色に見える。だからこの色を使おう」という考え方は複雑すぎて僕にもできません。

ではどうやって描いているかというと、スケッチのモチーフを見て観察をするときに「この影の色はシャンプーパックの液体や周りの床より「寒色」で「暗く」見えるから、そういう色を置こう」と考えながら描いています。

その色をどうつくるかというのはまた別の難しさがあるのですが、コンピューターのよいところで色を置いたあとで変更する方法がいくつかあり、それを使ってもいいです。

いちばん大事なのは「他の場所と比較して寒色に見える」「暗く見える」ということです。その関係性さえ合っていれば、実物と色が違っても絵は成立して鑑賞者とコミュニケーションをとることは充分可能です。

シャンプーの業務用パックのスケッチ

色相環、色の範囲

「色相環」ってありますね。色がぐるってなっている輪っかのことです。これを見ると、今までお話してきた色についてのことがちょっとわかりやすくなります。たとえばたくさんの色の中でも黄色側の色は他の色より明るく見えます。逆に青、紫側の色は暗く見えます。

それと「色の範囲」についても色相環を見るとわかりやすいです。これを見るとたとえば「青色」が特定の一色のことではなく「範囲」として考えられやすいです。

僕は主に「暖色」「寒色」で色を分けているのですが、その範囲の中からさらに「大人っぽく感じる色はどのへんかな」「やさしく感じる色はどのあたりかな」「怖く感じる色は」など「雰囲気、感じ」で色を見ています。この「感じ」がいちばん重要で、絵を見たときに人が得る情報でもっとも大きなものは絵の「印象」だと思っています。だから絵の印象をどうしたいかで選ぶ色は変わりますし、その印象さえ担保できていればどんな色でも使っていいと考えています。

そう考えると、他の人と仕事をしたときに許容範囲が広くなります。たとえば「楽しい感じ」の絵がほしいときにどんな色使いをするのかは人によって違ってくると思います。ですが、同じ種類の身体、同じ地球環境で生きている以上「楽しい感じ」には何か共通項があって、そこが一致していればどんな色使いでもいいはずなんですよね。そういう幅を持って仕事をすると、自分が予想しなかったものを他のアーティストが持ってきてくれて、自分の考えを超えてきてくれる。そういう瞬間が他の人と仕事をしていて何よりも嬉しい瞬間です。そんな瞬間に出会うために他の人と仕事をしたいし、自分本意ではないつくり方をしたいです。

もし感覚がまったく違う人と出会ったときはそれはそれで得られるものがあります。とにかく「範囲」を広く持っておくことが大事だと思っているのですが、色についても同じで特定の色じゃないとダメではなく範囲と考えておくと絵をより楽しめたり、生きやすくなるような気がしています。

色によって明度が違う。黄色は明度が高く青、紫は明度が低い。それぞれの色にはそれぞれの印象があり、その印象を利用することで絵で伝えられる情報量は増える。

Chapter 4

ハイライトの秘密

生卵で見る光源の正反射

この章では生卵を描きます。
生卵は絵にすると見映えするので、一度描いてみるのはオススメです。

なぜかというと、「ハイライト」がひとつの大きな理由なんだと思います。
ハイライトとは「光源の反射」です。
正確な言葉を使うなら「正反射」「鏡面反射」という反射です
(正反射の対義語に「拡散反射」があります)。
光源からの光がモチーフに当たって強く反射すると、
その反射している部分が明るく、白に近い色になります。
そのハイライトの明るい色によって
強い明暗コントラストが絵の中にできるので、
目線が集まる場所(フォーカルポイント)が
絵の中に生まれて見やすい絵になります。
ハイライトが「光源の正反射」ということを
意識しながら生卵を描いてみましょう。

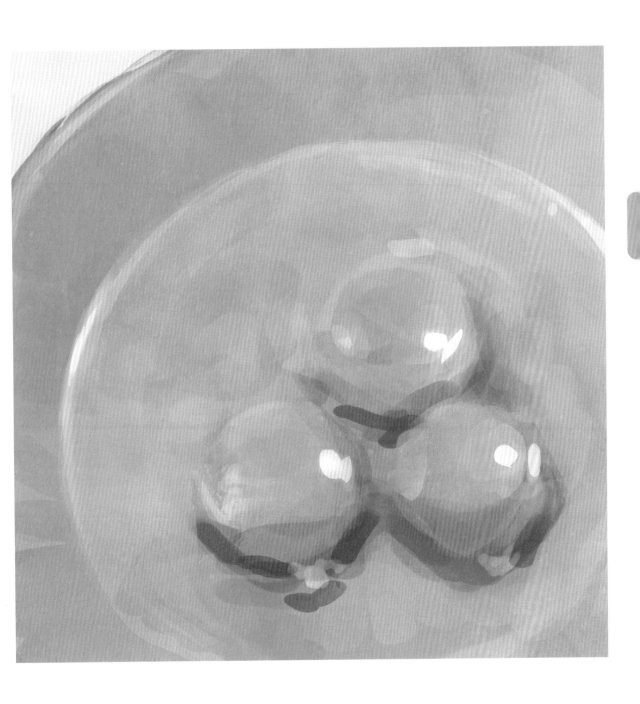

描いた後は卵焼きにしました

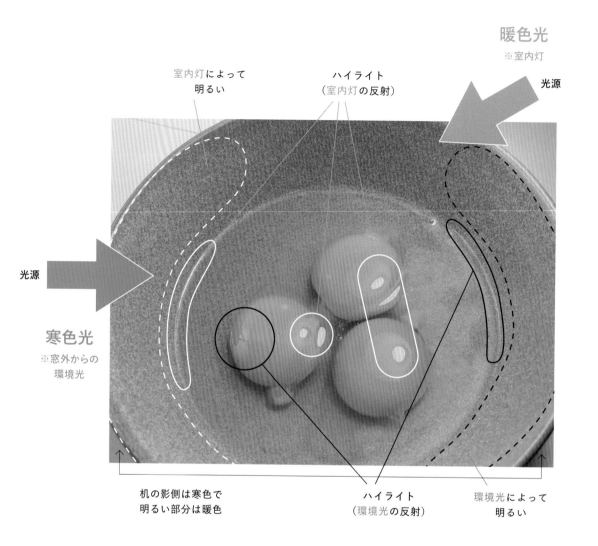

暖色光
※室内灯

室内灯によって
明るい

ハイライト
（室内灯の反射）

光源

光源

寒色光
※窓外からの
環境光

机の影側は寒色で
明るい部分は暖色

ハイライト
（環境光の反射）

環境光によって
明るい

今回のモチーフは生卵です。器の中に生卵がある状況ですが、まず暖色の光が画面右上側からきているのが読み取れるでしょうか。

モチーフ全体が暖色になっていて、感覚的に「暖色の光が当たっている」のはわかりやすいです。さらに画面左下部分の器を置いた床に影ができており、右上から光が当たり、床の明るいところが暖色に見えるので、比べたときに影が寒色。よって、右上からの光は暖色となります。

さらに、画面右側の白身と器が接触する部分に寒色の明るい部分があります。これは、窓外の空の正反射、ハイライトです（このハイライトはいわゆる青色ではないですが、周囲の色と比べて寒色と判断します）。

画面右側の器部分に画面左側からきている寒色の環境光がうっすらと当たっています。はっきりと明るくなったり色が変わったりしていないのでわかりづらいですが、こういった些細な違いであれ、光源の影響を描くことがペインティングにおいてとても重要です。

1 キャンバスサイズを決める

「卵の黄身を大きく描きたい」と構図を考えました。卵の黄身の中心を結ぶと正三角形になっていて、キャンバスが正方形だと綺麗に画面内に収められると思いました。のちほど、より詳しく説明をします。キャンバスサイズは3500px × 3500px、150dpiに設定しています。

2 ベースの色を置く

レイヤーを作成し、描画モード「通常」でベースの色を置きます。卵が入っている器が画面でいちばん大きな面積を占めるので器の固有色に近い色にしました。

3 線画を描く

思い描いていた構図を線画にしてみます。黄身の中心を結ぶと正三角形が出てきてその外側に白身の正円ができます（下図）。キャンバスを正四角形にして統一すると、綺麗な構図になると考えました。

Memo
構図は図形の組み合わせで考えると良くなりやすいです。

綺麗な構図を考える

4 器の固有色を描く

器の固有色を描画モード「通常」で塗ります。

5 白身の固有色を描く

卵の白身を「通常」で塗ります。線画よりも白身の部分が大きかったので、ひと回り大きく塗りました。

Memo
僕の線画はだいたいの目安なので、サイズ感が違ったと思えば塗りのときに調整します。

6 黄身の固有色を描く

「通常」で黄身を塗ります。白身部分よりも彩度が高く、暖色寄りの黄色な印象なのでそういった色を置きます。彩度が高すぎると、後で調整レイヤーをのせたときに色がきつく出過ぎるので少し抑えめの彩度にします。 **→ Point 1**

Point 1

固有色の選び方

固有色はいつも明度、彩度ともに少し控えめが良いです。彩度を後で低くするのは難しいですが、高くするのは簡単です。後で調整できるのがデジタルの強みです。

7　影を描く

固有色を塗り終えたら線画を非表示にします。1枚のレイヤーに全体の影を描き入れます。影は描画モード「乗算」で少し暖色めの色にします。寒色だと色が濁るかもしれないと思ったので暖色にしました。影と光は色レイヤーにレイヤーマスクを設定して、マスクを削って描きます（P.22参照）。

8　器に暖色光を描く

画面右側から室内灯の暖色の光がきているので、画面左部分の器に暖色を描画モード「オーバーレイ」で描き入れました。

9　器に寒色光を描く

画面外左に窓があり、環境光が入ってくるので、画面右部分の器に寒色の光が当たります。光なので「オーバーレイ」で寒色を描き入れます。

Memo
環境光は空の色に寄るのですが、この日は青空だったので青みが見える寒色です。

10 　黄身と白身に室内灯のハイライトを描く

黄身部分と白身部分に暖色の室内灯のハイライトを描きます。ハイライトは描画モード「スクリーン」で、暖色の光源なので暖色で描きます。　**→ Point 2**

Point 2
ハイライトは光源の正反射

ハイライトは光源の正反射なので、「光源によって」色が変わります。

11 　黄身と白身に窓外がつくるハイライトを描く

画面左外の窓の正反射（ハイライト）を描きます。この日は晴れて青空、なので寒色のハイライトです。

Memo

何を反射しているかによって色が変わる良い例です。

12 　接触部分の反射を描く

白身と器が接触している部分には厚みがあるので、その描写をします。今回は「オーバーレイ」で描いています。
→ Point 3

Point 3
光がたまる

透明なものの厚みがある部分は屈折の影響により明るくなる傾向があります。そういった現象を僕は「光がたまる」と呼んでいます。

13 器に室内灯がつくるハイライトを描く

器にハイライトを「スクリーン」で描き入れます。卵のほうが器より反射率が高い物体なので、卵のハイライトより弱め（暗め）に描きます。

14 黄身に映り込みを足す

黄身にうっすらと映る天井の反射を描きます。反射なので「スクリーン」です。

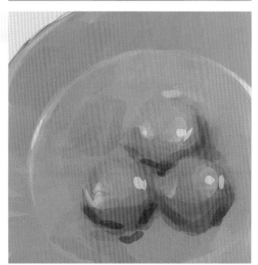

15 黄身のハイライトをより強調する

モチーフを肉眼で見たときに黄身のハイライトが印象的だったので、「オーバーレイ」で暖色をハイライト部分に描き入れて色を強調しました。

Memo
「オーバーレイ」は調整として使うことも多いです。ですが、やりすぎると彩度が上がりすぎるので「オーバーレイ」での調整は最低限にしています。

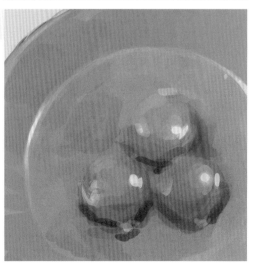

16 白身に映り込みを足す

白身にうっすらと映る天井の反射を描きます。反射なので
「スクリーン」です。

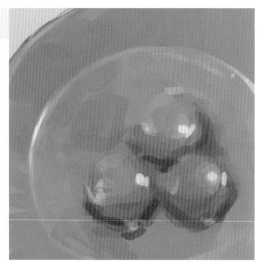

17 環境光をより強調する

画面右側の器に当たっている環境光の寒色もより強く見えた
ので、「オーバーレイ」で寒色を描いて青色を強めました。

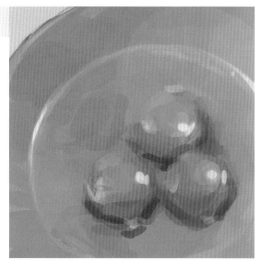

18 黄身の彩度を上げる

モチーフを見て黄身全体の色が印象的だと思ったので、黄色
の印象を強めるために「オーバーレイ」で暖色をのせて彩度
を上げました。　**➡ Point 4**

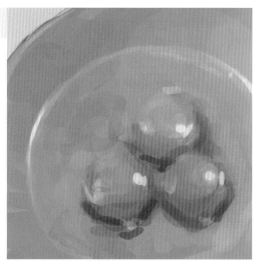

‖ Point 4 ‖

絵全体の彩度を調整する

絵全体の彩度を上げたいときは「調整レイヤー」を使い
ますが、一部分のときは「オーバーレイ」で色をのせて
彩度を上げることがあります。

19 レベル補正で全体を明るくする

「調整レイヤー」の「レベル補正」で画面全体を少し明るくし、絵の印象を明るくしました。「レベル補正」の使い方は前述したように（P.52参照）右側のつまみを左側に動かします。

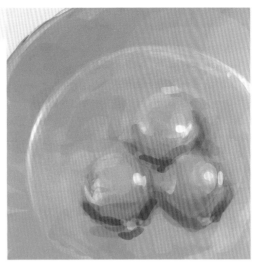

20 黄身の反射をさらに強調する

黄身のハイライトを「スクリーン」で明るくさらにのせます。

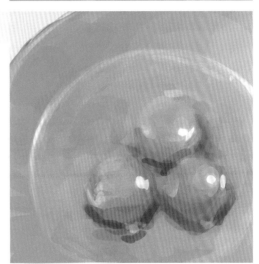

21 テクスチャをのせる

テクスチャを「オーバーレイ」でのせて「透明度」を20%ほどに設定します。テクスチャをのせるとアナログ的な情報が上乗せされて、絵がより複雑に見え、見栄えが良くなります。

使用したテクスチャ

Memo
絵によってテクスチャの色を変えるのですが、今回の絵は黄身の暖色が綺麗に見えると感じた色に変更しました。

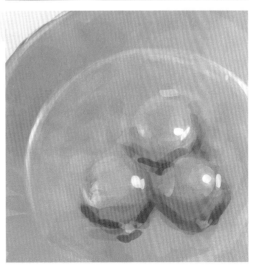

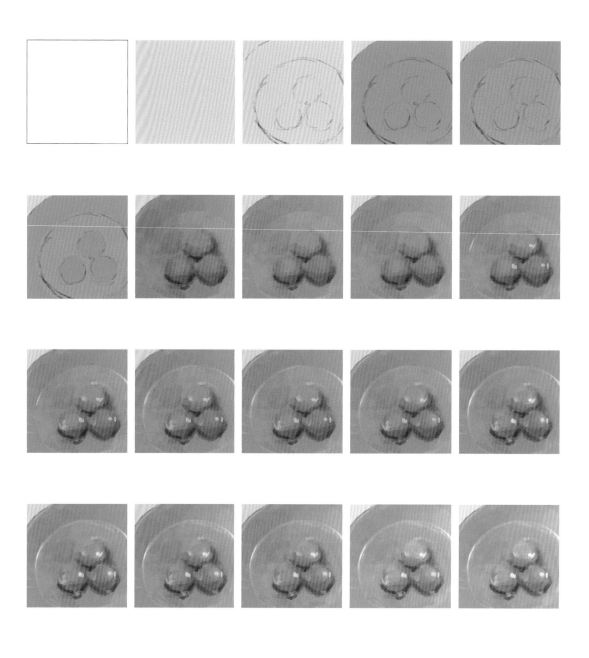

ハイライトが描ける＝明度の違いを理解できている

白色のモチーフにハイライトを描こうとしても、
白色に白色をのせてしまってうまく描けなかった経験はありませんか？
ハイライトは「光源の正反射（拡散していない反射）」なのですが、
基本的にはモチーフが光源よりも明るくなることはありません。
太陽や電球などの光源は光を発していて、その光を受けてモチーフが目に見えています。
基本的には光源が一番明るく、その光を受けて見えているモチーフは、
光源の正反射であるハイライトよりも暗い色になります。
白色のモチーフは特にそういった明度のことを理解していないと
うまく描けないので、難易度が高くなります。

モチーフは光源の光を受けて、その光を反射しているので人の目に見えます。光は反射するたびに明るさが弱くなる性質があるので、白いモチーフより光源のほうが明るいです。

そう考えると、白いモチーフを光源より暗く描くってことが頭で理解できるでしょうか。

じゃあそれを手を使って画面に再現しようとしても、いきなりうまく描くことは難しいでしょうが、それでも前よりは明度というものがわかりやすくなりますよね。

知ることで見えてくることってたくさんあります。明度のことを知ったうえで世界を見てみると今までと違った見方ができて日常がよりおもしろくなるかもしれません。何か興味深いものがあったらスケッチしてみてくださいね。

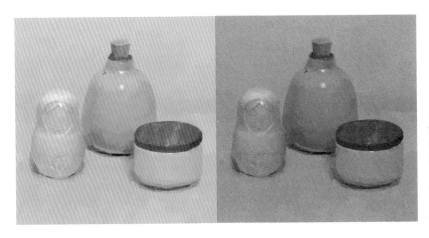

白い固有色のモチーフでも色単体で見れば白ではなく明度も白色よりかなり暗い。だから光源の反射、一番明るいハイライトをのせることができる。明度を理解していないと描けないので白いモチーフは難易度が高い。

明るい、暗いが意味すること

絵全体の明暗面積の多い少ないをコントロールすることで
鑑賞者により伝わりやすい絵をつくることができます。
たとえば明度的に明るい面積が多いと明るい印象の絵になりますし、
暗い面積が多いと暗い印象の絵になります。

僕は技術としての明度より、この「人に与える印象としての明度」のほう
が本質的で「表現」にとっては重要だと考えています。

たとえば自分の暗い気持ちを表現したいときにクレヨンと画用紙があれば
黒いクレヨンで画用紙をグシャグシャと塗りつぶすと思いますし、明るい
楽しい気持ちのときは黄色や青いクレヨンを握ってとにかく跳ねるように
塗りつぶすと思うんです。

技術として明度を語るよりも、上記のほうが表現する際の明度としてはは
るかに大事で、絵は言語と同じように「コミュニケーションツール」なの
で、絵を見てくれる人にどう伝わるかが絵のうまいへたよりも優先される
ことです。確信を持って言いますが、伝えられる絵を描けるほうが作者に
とってもメリットが大きいです。

ですが、知識、技術としての明度を知っていると、絵を通して人に伝えら
れる可能性が高まるのも事実なので重要です。なので技術を本書ではお伝
えしていますが、本質的には絵を通してあなたが何を伝えたいのか。そ
して技術を使って何をしたいのかを考え続けるほうが価値があって重要
です。

技術をつけることで考えが深まって目線も広がるのでこの本では技術をつ
けつつも、優先されるのは「表現する」ということについてで、それでみ
んなの絵や表現についての考えが深まればよりよい世界に近づけるんじゃ
ないかと考えています。

上・明るいところをより明るく調整した絵。下の絵より
元気で明るい印象になる。
下・上の絵より明るいところが暗く、暗いところと明る
いところの明度差が少ないように調整した絵。上の絵よ
り静かな印象になる。

Chapter 5

固有色と光の色

色数が多いものを描くのは大変

この章では「色数が多いもの」に挑戦してみます。
本書で行っているデジタル画材ならではの絵の描き方に
「固有色でモチーフを塗りつぶす（ベタ塗り）」(Block-in/ブロックイン)
という工程があります。

色数が多いモチーフは、
固有色を塗る（ベタ塗り）する工程に時間がかかります。
固有色を選ぶのにも、色を塗るのも大変です。
特に今回のモチーフのような「工業製品」は形が複雑で、
違和感がないように形を描くのもすごく大変です。
ですが、これらの工程を丁寧に行うことで、
最終的な絵の出来上がりがとても良くなります。
色数が多いモチーフを描いて、
絵を描くための「根気」を一緒に鍛えましょう。

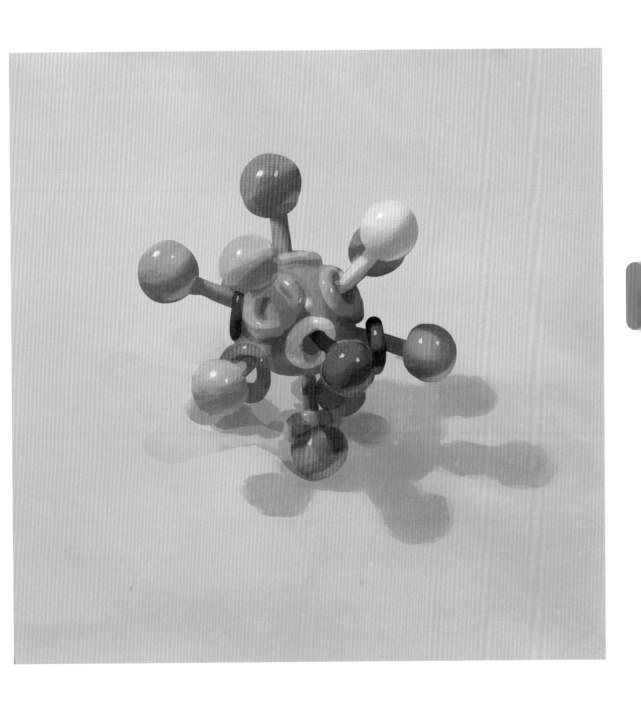

おもちゃは自然界にない不自然な色なのでモチーフとしておもしろい

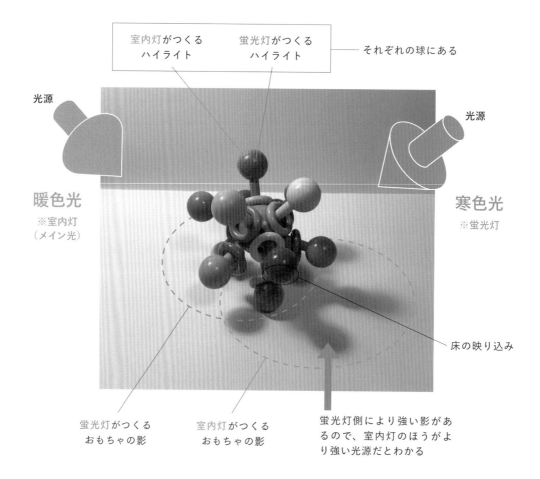

室内灯がつくる
ハイライト

蛍光灯がつくる
ハイライト

それぞれの球にある

光源

光源

暖色光
※室内灯
（メイン光）

寒色光
※蛍光灯

床の映り込み

蛍光灯がつくる
おもちゃの影

室内灯がつくる
おもちゃの影

蛍光灯側により強い影があ
るので、室内灯のほうがよ
り強い光源だとわかる

今回のモチーフはカラフルなおもちゃ（工業製品）です。今回も寒色と暖色の光源がありますが、寒色の光源が蛍光灯です。蛍光灯は白っぽい光で、他の光源と比較をしたときに寒色と判断することが多いです。

モチーフの影を観察すると、画面右側の床に影がはっきりと見えて、左側奥にもうっすらと影が見えます。画面右側の影は手前側に向かってきているので、画面奥にこの影をつくる光源が

あることがわかります。左側奥にある影よりも濃くハッキリと見えるため、この光源のほうがより強い光を発しています。

僕はモチーフにできる影よりもモチーフがつくる床に落ちる影を見て光源を判断していますが、人それぞれ、一番わかりやすい見方があると思います。

自分にとって「何を見たらモチーフが置いてある状況が判断できるか」を考えてみてくださいね。

描いてみよう

1 キャンバスサイズを決める

モチーフ（おもちゃ）に集中するために、シンプルな構図で
正方形のキャンバスにしました。キャンバスサイズは
3500px × 3500px、150dpiに設定しています。

Memo
正方形はインスタグラムにもアップしやすいです。

2 ベースの色を置く

レイヤーを作成し、描画モード「通常」でベースの色を置き
ます。今回は「光を描く」意識を強めるためにベースを影色、
暗い色にしました。光源は画面左側からの室内灯（暖色）と、
画面右上からの蛍光灯（寒色）です。

Memo
ベースは光側の色にするか影側の色にするかで変わるのですが、ど
ちらでも大丈夫です。自分の感覚に合った描き方が重要です。光
側、影側の両方のベース色を試してみてくださいね。

3 線画を描く

線画を描いていきます。おもちゃは複雑な形なので、線画で
大まかにシルエットをとります。球体部分を結ぶと六角形の
シルエットになるので、最初に外側のシルエットを取ってか
ら中心の球を描き、さらに外側の小さな球を描いていきまし
た。 **➡ Point**

Point

工業製品の法則性

複雑なものでも工業製品には「法則性」があるので、外
側の六角形のような大きな図形を探すと形が取りやすく
なります。

4 固有色でシルエットをとる

線画の「不透明度」を45%にして、3で描いた線画レイヤーの下の階層にレイヤーを作成します。固有色でシルエットを塗りつぶしていきます。真ん中の球体の青緑のような色が目立って見えたので、その色でシルエットをとりました。

5 固有色を描く

根気が必要なパートです。他の色（固有色）をレイヤーごとにクリッピングして塗ります。

Memo
色ごとにそれぞれレイヤーを分けることで、後で色を変更することができます。まず画面に色を置いてみて、調整して色を合わせるのがいいでしょう。後で色を変えて調整できるのがデジタルの強みです。

6 光を描く

固有色を塗り終えたら線画を非表示にします。床に当たっている光を描き入れます。光は基本的には描画モード「オーバーレイ」で描きます。画面左上側から暖色の室内灯が当たっているので、暖色を「オーバーレイ」で描き入れます。今回は影色をベースにしたので、暖色の光が当たっている床の大部分に、マスクを削って色を塗っていきます。これまで同様、影と光は色レイヤーにレイヤーマスクを設定して、マスクを削って描きます（P.22参照）。

7 モチーフに影を描く

モチーフの影を描画モード「乗算」でレイヤーマスクを使用して描き入れます。モチーフの「固有色」レイヤーにクリッピングします（①参照）。

Memo
複雑なモチーフですが、光は画面左上からきているので、意識して描きます。ここも根気が必要なパートです。

①モチーフの「固有色」レイヤーにクリッピング

8 モチーフに暖色光を描く

暖色の光を「オーバーレイ」でレイヤーマスクを使用して描きます。それぞれの球体の明るい部分に描きます。

Memo
オーバーレイは下のレイヤーの色の影響を受けるので、影と光が重なる部分の色が少し変化があって、画面内の色が増えて良い感じに見えます。

9 メイン光がつくるハイライトを描く

暖色光（室内灯）のメイン光の反射、ハイライトを描き入れます。ハイライトは光源の正反射（鏡面反射）で、描画モード「スクリーン」で描きます。光源が暖色なので、暖色で描きます。

10 蛍光灯がつくるハイライトを描く

画面右上に寒色光（蛍光灯）があるので、寒色のハイライトを同じように「スクリーン」で描き入れます。光源が寒色なので、寒色で描きます。

11 モチーフ下側に床の映り込みを描く

小さい球のそれぞれの下側にうっすら見える床の映り込みを
描き入れます。正反射なので「スクリーン」で描きます。

12 蛍光灯がつくる影を描く

モチーフの左下側にうっすら見える影を「乗算」で描
き入れます。これは天井にある蛍光灯の光がつくる影
です。

13 微妙な色の変化を描く

描画モードだけで表現しきれない微妙な色の変化を「オー
バーレイ」で描き入れます。ここでは主に画面左上から当
たっている暖色を強調するために明るい箇所に暖色をのせて
います。またハイライトを強調するためにハイライト周辺に
「オーバーレイ」で暖色をブラシで描いて光の拡散した感じ
も表現しています。

Memo
見せたい箇所を強調するために描くので、腕の見せ所です。

14 テクスチャをのせる

テクスチャをレイヤーの一番上に「透明度」15%でのせて、
アナログ感をプラスします。

使用したテクスチャ

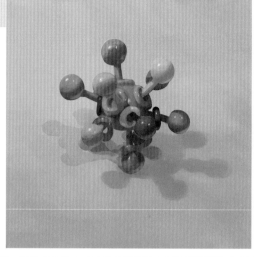

15 調整レイヤーで仕上げる

「調整レイヤー」の「レベル補正」をレイヤーの一番上にのせ
ます。全体を明るくして画面の雰囲気が暗くならないように
して完成です（①参照）。レベル補正はこれまで同様、一番
右側のツマミを少し左側にスライドさせて画面全体を明るく
します（P.52参照）。

①「レベル補正」で明るくする

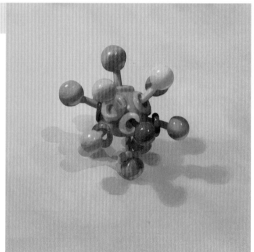

Column 7

人は色を見たときに何を感じるか

色には不思議な力があります。
結婚式やお葬式などの儀式、人へのプレゼントに花を渡すのは
花に鮮やかな色があるのが大きく関係しているでしょう。
そして、雨上がりに空を見上げて虹を見つければそこには希望を感じます。
「世界が鮮やかに見える」という言葉があったり
「色あせて見えた」という言葉もあります。
はるか昔から色は感情に大きく働きかけるのだと人間は感じていて、
色の力で自分たちの世界を、気持ちを表現しようとしてきました。

いちばん大事なのは儀式、祈り、希望、悲しみ、
人間の感情が動くときに色はいつも近くにあるということ。
自分自身がどの色を見たときにどう感じているか、
どんな色で何を表現したいかを考えることで、
技術はそういった気持ちを助けるために存在しています。

僕は絵の技術を優先してきたので、
そういった大事なことをだいぶ後になってから考えはじめました。

色ってなに？

さて、僕たちがなぜものが見えるかというと目に光が入ってきているからです。何かが見えるということは必ず光が存在します。色を見るために必要なのは、目、光、光を反射する物体です。そして目に入ってくる光の違いによって色の違いが出てきます。

物体それぞれには光の反射の違いがあります。この反射の違いが色の違いになっているらしいです。青色に見えるものは青い光を反射しやすく、黄色に見えるものは黄色の光を反射しやすいからそういう色に見えています※。

※僕もそこまで科学的に理解をしているわけではありませんが、理屈を知って納得をすることは重要なので、これくらいは理解しておくととりあえずよいのかなと思います。

夕陽と朝陽が赤いのはなぜ？

たとえば夕陽がなぜ暖色、赤色に見えるかというと、太陽が地平線に近づくにつれて、空気中にある埃や水分などの影響で僕たちの目に届く光はだんだんと弱くなっていきます。

光の中にはいろんな色があって、最後に残るのが赤色の光なので夕陽は赤く見えます。

夕方の光が当たっているところが日中よりやわらかいコントラストになり、より赤っぽい色が見えてくるのは太陽から光が当たっている到達地点までの距離が遠くなって遮蔽物の影響を受け、光が実際に弱くなっているからなんですね。

では朝陽はどうかというと、現象としてはまったく同じです。同じですが、僕にとっては朝と夕方の空気感というのは少し違った感じがするのですが、それはたとえば空気中の排気ガスなどが夕方より朝のほうが少なかったり、日中の温まった空気が引き起こすのかもしれません。それともまったくの主観（個人）の思い込みなどからくる違いかもしれません。

でも、そういった違いがそれぞれの人の視点の違い、絵の違いを生み出していて他の人にとっても発見になるので、違いを積極的に表現していったほうがよいと思っています。

僕らが普段目にしている光にはたくさんの色が内包されている

色の名前からの思い込み

色には名前が付いています。しかし自然界に存在する色はハッキリといくつかの色が分かれているわけではなく、無限の数に思えるほどのグラデーションによって多数の色があります。その無数の中でも名前が付いているのは限られた色です。

理由はいくつもあるでしょうが、たとえば人間は住んでいる地域などで肌の色が変わりますが、血の色が赤系なのに変わりはありません。なので、どこの地域でも早い段階から血を表現する「赤」のような色の名前が存在したであろうことは推測できます。

暗闇を表現する「黒」も重要でしょうし、他にも生物学的に重要な色は早い段階で名前が付いていたはずです。

それから歴史は進み、色にはさまざまな名前が付きました。しかし現代において「色の名前」という「概念」が絵を描く際の邪魔をするようになっています。

たとえば「水色」「レモン色」と名前が付いた絵具のチューブがあります。しかし、水道をひねって出てくる水が水色のことはありませんし、レモンをスケッチするときにレモン色を使うと正確に描写することはできません。それらの色の名前がそのものの色を表現しているわけではないからです。不思議ですよね。しかし我々は成長する段階で色の名前を覚えて、木は茶色、葉っぱは緑色などの固定観念を持ち、訓練をしない限りは木を描くときはそれらの色を使い続けてしまいます。

これくらい「色の名前」という固定観念は厄介なもので、訓練することによって徐々にこれらを解消していく必要があります。

いま目の前にある木、木材はいわゆる茶色ですか？　もしかしたらその木のテーブルはいわゆるオレンジ色だったり黒色に近くないでしょうか？　人間は認識によって見る世界が変わります。スケッチをして観察して、僕らは世界を認識し直しています。

色の名前は色の幅のこと

これまでに書いたような色の名前からの固定観念を外すためにも色の名前は「ある特定の色のこと」ではなく「ここからここまでの色相」と考えるとわかりやすくなります。たとえば「緑色」といっても暖色寄りの緑色も寒色寄りの緑色もあったりして「緑色」という言葉の中にも幅がありますよね。この認識ができるようになると自分の中にある色が自在に動き出し、色を自由に扱えるきっかけになるかもしれません。

人間は重要なものに名前を付けてきました。色

にある名前も重要な理由があって付けられているのでしょう。でも自分の中にある絵を描きたい動機と色の名前は別の動機で付けられています。名前は強力な呪いのようなもので、そこからなかなか抜け出せません。絵を描いたり何かをつくったりする行為はそういった抜け出せないところから出ようとする行為でもあります。大事なのは色の名前ではなく、その色が画面の中でどういった効果を持っているかということなので、あなたの色の使い方、もしかしたらあなたなりの色の名前を見つけていってもよいかもしれません。

Chapter 6

光の透過（表面下散乱）

透けを描くと生きている感じが描ける

手のひらを太陽にかざすと手が赤く見えた経験はありませんか？
主に生きてるもの、生モノに光が当たると、
その物質の内部で光が乱反射して我々の目に届きます。
そのときに物質の内部の色が鮮やかに見えます。

生モノの例としてフルーツや葉、人間の手や耳などがありますが、
ある程度の薄さ、光が出ていけるだけの密度の薄さがないと
内部で乱反射した光が外側に出ていくことができません。
スイカの果肉は内部がスカスカなので
たくさんの内部で乱反射した光が外に出て、
我々の目に届くことになります。
生モノを描く際は内部（表面下）で散乱した光を描くと、
活き活きとした絵を描くことができます。

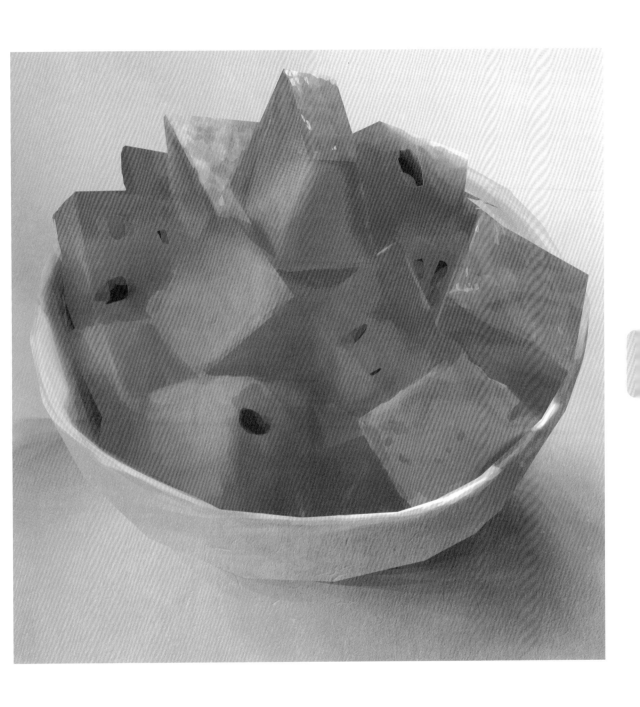

生モノは光が透過しやすいので絵として見映えします

モチーフを置いた環境を観察する

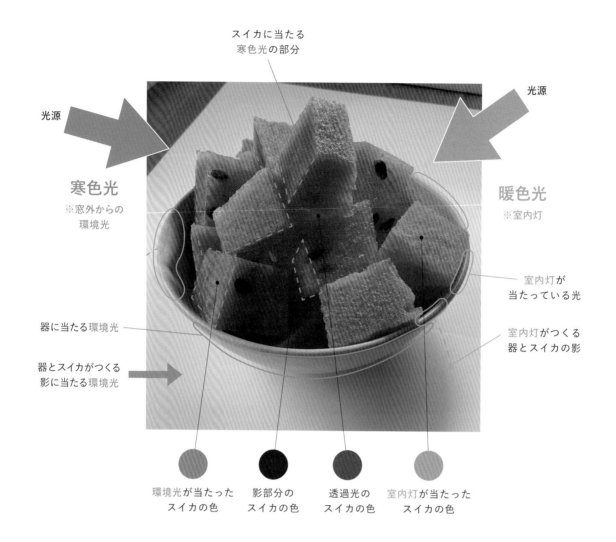

スイカに当たる
寒色光の部分

光源

光源

寒色光
※窓外からの
環境光

暖色光
※室内灯

室内灯が
当たっている光

器に当たる環境光

器とスイカがつくる
器とスイカがつくる
影に当たる環境光

室内灯がつくる
器とスイカの影

環境光が当たった
スイカの色

影部分の
スイカの色

透過光の
スイカの色

室内灯が当たった
スイカの色

今回のモチーフはスイカです。スイカを描くにも、どう切ってどう配置するかで印象が変わります。

インスタグラムで印象に残っていた写真を思い出して配置しました。日常生活で見かけて記憶に残ったものを制作に活かせると、日常を観察するのがより楽しくなります。

この本では特に「光」について焦点を当てて絵を描いていますので、今回も暖色と寒色の光が当たる環境にしました。いくつかの違う光源があると、同じモチーフでも色が違って見えます。

今回のモチーフの特徴は、画面右側から当たる暖色の室内灯の光がスイカに「透過」してスイカの色が変わってみえるところです。画面左からの環境光はスイカの画面左側の面に当たっていますが、透過は目立ちません。これは室内灯が「逆光」気味にスイカに当たっているからです。逆光とは「モチーフの背後から光が当たった状態」のことを言います。「透過」が観察しやすくなるときはモチーフの背後から光が当たっているときです。それに注目しながら描いてみましょう。

描いてみよう

1　キャンバスサイズを決める

スイカに焦点を合わせたいので、いちばん目を引くと思った正方形でスイカを大きく入れる構図にしました。キャンバスサイズは3500px × 3500px150dpiに設定しています。

2　ベースの色を置く

レイヤーを作成し、描画モード「通常」でベースの色を置きます。暖色の光を描くために寒色の少し暗めの色にしました。

Memo
「明るい（光）」を描くためにはベースが暗い必要があります。それと同じで、暖色を見せるためには寒色が必要です。

3　線画を描く

モチーフのアタリとなる線画を描きます。スイカの尖った頂点が画面上中心にくることで大きな正三角形の構図になります（①参照）。

①正三角形の構図

4　暖色光を床に描く

暖色の光を床に描き入れます。描画モード「オーバーレイ」で暖色にします。やや明るめに色味を調整しました。影と光は色レイヤーにレイヤーマスクを設定して、マスクを削って描きます（P.22参照）。

5　器の固有色を描く

描画モード「通常」で器の固有色を塗ります。今回は実物の固有色より少し暗い色にしました。あとあと光を描き入れるので、明るめの色を置くと調整しづらくなるからです。

Memo
光を描くためには固有色は暗いほうが効果的です。

6 スイカの固有色を描く

「通常」でスイカの固有色を塗ります。

Memo

花や実などの植物系は彩度が高く見えるので、彩度が高くなりすぎる傾向にあります。高すぎると、絵の印象が良くならないので少し彩度が低めの色を選びます。

7 室内灯の光を床に加える

画面右上に暖色光（室内灯）の光が足りないと思ったので「オーバーレイ」で床に描き足しました。暖色です。

8 影を描く

器の影を描画モード「乗算」を使って描きます。このあとに寒色の環境光の光を描くので暗めにします。

9 影に寒色光を描く

画面左側に窓があり寒色の環境光がきているので、影中に寒色の環境光を「オーバーレイ」で描き入れます。

10 器に影を描く

「乗算」で器の影を描きます。

11 器に環境光を描く

器に画面左からの環境光を描きます。光を描くときは「オーバーレイ」です。環境光なので寒色です。

12 スイカに影を描く

スイカの影部分を描きます。影は「乗算」で描き入れます。

Memo
形が複雑なので描写が難しいですが、根気強くがんばるしかないポイントです。

13 スイカに室内灯の光を描く

右上からの室内灯の光を「オーバーレイ」でスイカに描き入れます。

Memo
光がスイカに透過しているのが綺麗なので、それを印象的にしたいと思って描いています。

14 スイカの背景を暗くする

スイカに光が透過しているのを強調するために、画面上部のスイカ背景の色を少し暗くしました。明るくなっているのを見せるためには暗い部分を描くのが重要です。

15 種を描く

スイカの種を描いていきます。実際のモチーフよりも種を大きめに描いています。種はスイカの特徴なので、わかりやすく描くことで鑑賞者にスイカの印象をしっかりと伝えます。

16 スイカに環境光を描く

画面左からの環境光の寒色を「オーバーレイ」でスイカに描きます。

17 スイカに室内灯の光を描く

スイカに室内灯の暖色光を描きます。光なので「オーバーレイ」です。

18 スイカに室内灯がつくるハイライトを描く

反射の明るさを調整しながら描いていきます。室内灯がつくるスイカのハイライトを描きます。ハイライトは「スクリーン」で、室内灯の正反射なので、暖色です。

19 器に室内灯の光を描く

器に室内灯（暖色光）を描き入れます。光なので「オーバーレイ」です。

20 器に室内灯の光を描き足す

ここからは調整の段階です。器をよく観察すると、室内灯によってもうすこし明るい部分が見えたので「オーバーレイ」で描きます。微妙な調整です。

21 スイカに環境光を描き足す

調整のため、画面左からの環境光の寒色を「オーバーレイ」でスイカに描き足します。これも微妙な調整です。

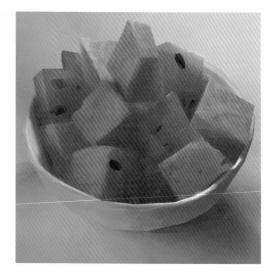

22 調整レイヤーで仕上げる

レイヤーの一番上に「レベル補正」のレイヤーをのせます。キャンバス全体を「調整レイヤー」の「レベル補正」で明るくしました。これまで同様、画面を明るくするときにはグラフの一番右のつまみを左側に動かして全体を明るくします（P.52参照）。

「レベル補正」で明るくするる

Memo
画面が明るくなると絵の雰囲気が明るくなります。

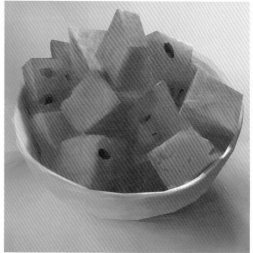

23 テクスチャをのせる

レイヤーの一番上にテクスチャを「オーバーレイ」でのせて「透明度」を20％ほどに設定します。アナログ感のあるテクスチャをのせることで絵の情報量を上げます。
テクスチャを今回はスイカの色を強調できるように赤系の色のテクスチャをのせています。

使用したテクスチャ

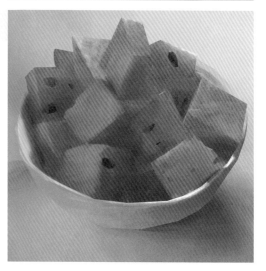

24 影側の色を暖色に寄せる

スイカの影側の色が濁っているように感じたので、画面全体に暖色（①参照）を「オーバーレイ」で「透明度」を20%にしてレイヤーの一番上にのせました（②参照）。透明度を下げた後にマスクを作成し、ブラシでマスクを削ってどれくらい暖色を上乗せするか調整しています。

Memo
絵が濁るときは多くの場合「色温度（Column4 P.72）」が間違っていることが多いのですが、今回は影側が寒色に寄りすぎていたのかなと思います。

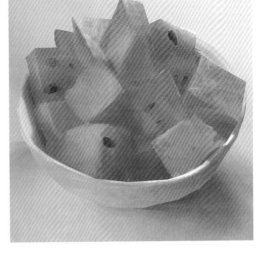

①のせる暖色

②オーバーレイで暖色をのせてマスクを削る

25 全体の調整をする

最後の調整です。細かいハイライトを「スクリーン」でプラスしたり、「彩度」を微妙に調整したりして、自分の感覚で気持ちよくなるようにして完成です。

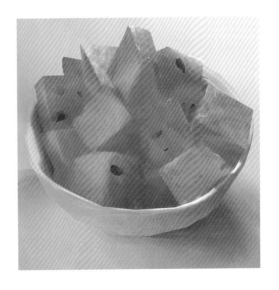

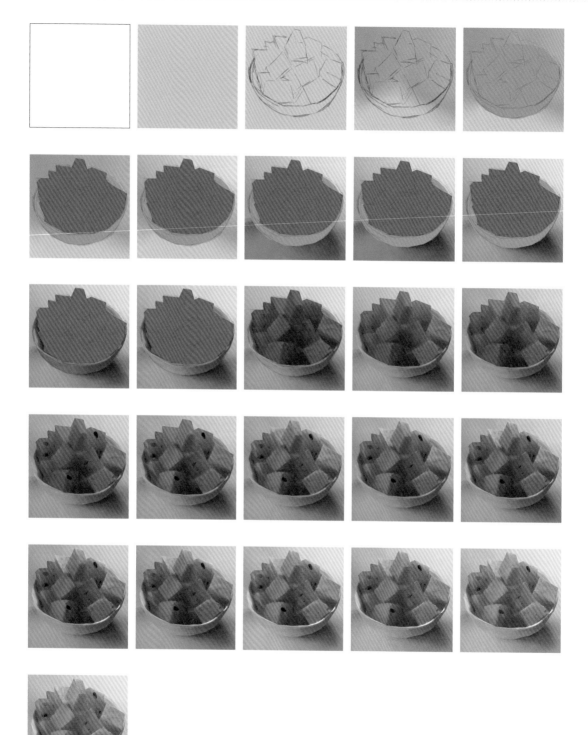

光が透けると彩度が高く見える

物体の内部で散乱した光が、物体を透過して目に届いたときに、
その光を透過している物体は彩度が高くなって見えます。
僕にはこの現象を科学的な言葉で説明はできないのですが、
絵を描く際にこれを知っておけば絵の表現力がすごく上がることは
経験として語ることができます。

窓外の植物の彩度が高く見える

光の反応を描き分ける

植物、食べ物、人体、ある種のプラスチック製品などは絵のモチーフとしてよく登場するのですが、それらは特にこの章のテーマである光の透過（表面下散乱）を描くことでより説得力がある表現が可能になります。

また、光の透過がわかると他の光の反応についても知ることになり、モチーフに光が当たった後にその光がどういった反応をしているかを描き分けることもできるようになります。

こう描くと難しく感じるかもしれませんが、僕が主に考えているのは「反射か透過か」ということだけです。

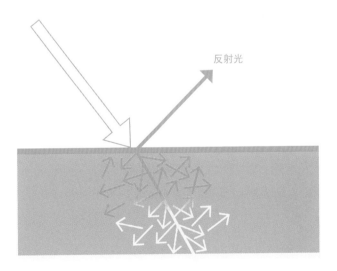

物体に光が反射したときと透過したときの違い

反射
物体に反射した光。
反射は光の色がモ
チーフの色にも影
響しやすい。

透過
物体に透過した光。
光が透過するモチー
フの色の影響が強い。

光の透過と彩度の関係

スケッチをする際は基本的にはモチーフを「目
で見えたまま描く」ことをしているのですが、
それをたくさん繰り返すとパターンがわかって
きます。
僕は「光が透過をしたときにモチーフの彩度が
高くなる」と勉強をしたわけではなく、たくさ

んスケッチをして「こういうときに彩度が高く
見えるのがわかった。でも、なんでだろう」
と、先に経験をした後に知識を獲得しました。
ただ、本書のように誰かに説明をする際には説
得力を上げるために、透過や反射といった言葉
を使って説明をします。

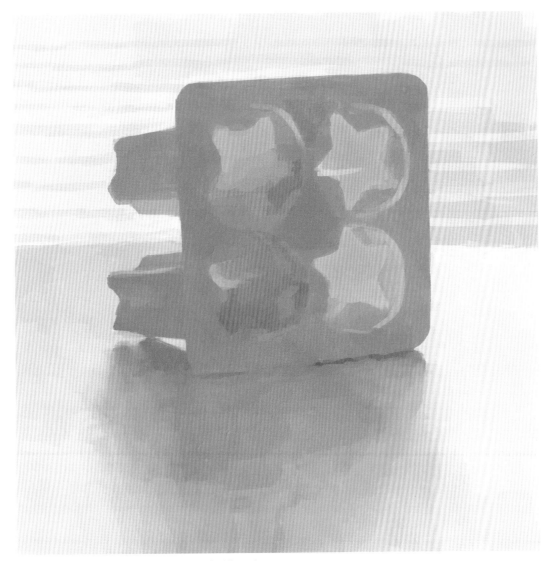

星形のゴム素材の製氷器の内側に光が透けて彩度が高く見える

でも経験がなかった頃の僕にそういった言葉を説明してもわからなかったでしょう。

絵を描いてみたけどうまくいかないなどの、「知る必要があるとき」にはじめて実感として理解ができました。なので説明のために普段聞きなれない言葉を使って説明をしていますが、とりあえず「光が透けて見えるときには彩度が高くなるんだな」ということだけ知っておいていただけたらと思います。

Chapter 7

花を描く。
「生活」を絵にする

花を花瓶に入れるかコップに入れるかの違い

「花を描く」といっても花にもいろいろな種類があります。
たとえばバラを描くと高級感のある絵になりますし、
コスモスを描くとバラよりも素朴な印象の絵になるはずです。
さらに花を花器に入れるか、ガラスコップに入れるかでも印象がまた変わります。

僕は「生活」に興味があります。
「表現をすること」は人があたたかい気持ちで生きるうえで重要で、
僕にとって表現をすることは絵を描くとか歌うといったことだけではなく、
お腹が空いたからパンを食べる、嫌な気持ちになったから怒るといった
「内面にあるものを外側に出す」行為と考えていて、それは生活の重要な一部です。

だから絵を描くことは、多くの人にとっても身近な行為になるんじゃないかと思い、
この本もその一助になればと考えています。
なので、あなたの生活にとっての花がどうあってほしいのかを考えて、
お花屋さんで選び、好きな器に花を飾って描いていただきたいと思います。

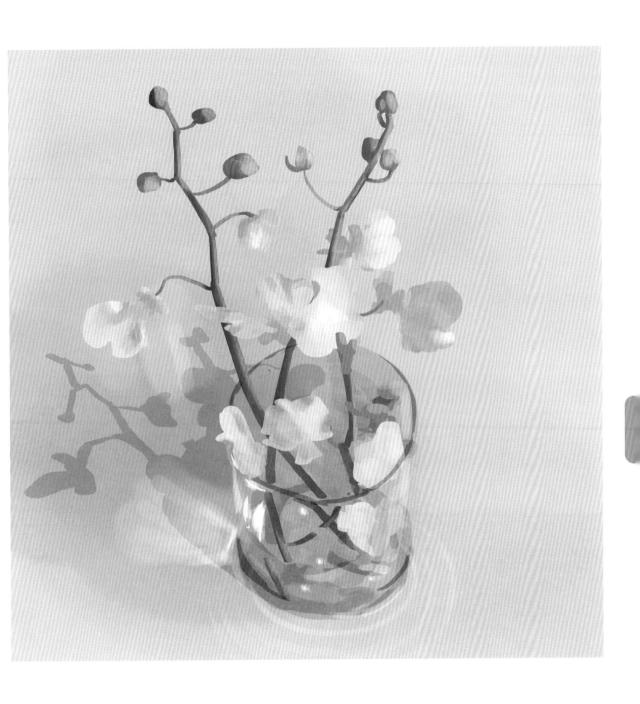

自分の気持ちに合った花を選ぶのもなかなか難しい

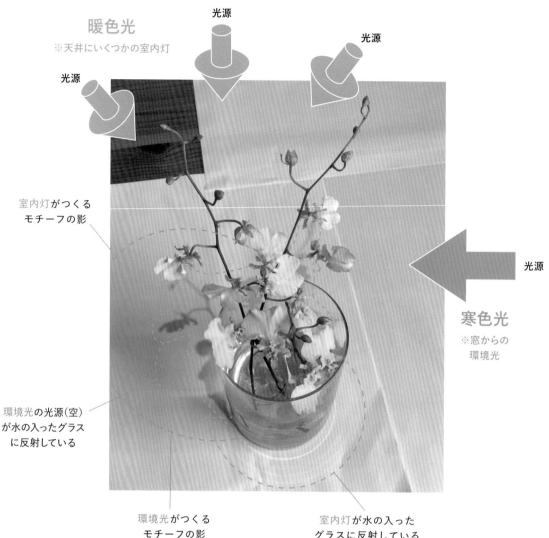

暖色光
※天井にいくつかの室内灯

光源

光源

室内灯がつくる
モチーフの影

環境光の光源(空)
が水の入ったグラス
に反射している

光源

寒色光
※窓からの
環境光

環境光がつくる
モチーフの影

室内灯が水の入った
グラスに反射している

今回のモチーフはグラス（花瓶）に入った花です。この写真からの状況観察だけだとわからない部分があるのですが、モチーフがある部屋の天井にはいくつかのスポットライトのような室内灯があります。なので、完成した絵にはいくつかの暖色のハイライトがあります。

画面右側には窓があり、寒色の環境光が右側からきています。その環境光がモチーフの影を画面左側につくっています。室内灯はいくつか天井にはありますが、最も強く当たっている室内灯によってハッキリとしたモチーフの影が床に

落ちていますね。

また、グラスに入った水によって特殊な光が床に見えます。こういった特殊な光の落ち方は想像では描けません。実物を観察して描いてみてください。

現実世界で光がどうオブジェクトに当たって反射しているかは複雑で、こういった実物を観察しないと描けないものがあります。それでも光のルールが基本にあり、光の色、方向性、強さがどういった変化をつくるのかのルールを知っておくと、モチーフの観察にはとても役立ちます。

1 キャンバスサイズを決める

日常で室内に飾るような絵を描きたいので、コンパクトな印象の正方形サイズにしました。キャンバスサイズは3500px × 3500px。300dpiに設定しています。

2 ベースの色を置く

レイヤーを作成し、描画モード「通常」でベースの色を置きます。モチーフが置いてある環境の面積が多い色にしました。

Memo
環境にモチーフが置いてあるので、環境から考えるのは重要です。

3 線画を描く

構図を決めるために線画を描きます。

Memo
僕はペインティングをしながら形を整えていくタイプです。なので、花の位置、花のサイズの大まかなところをここで決めています。

4 　環境光がつくる影を描く

窓からの環境光が寒色なので、影側が暖色になります。なので、描画モード「乗算」で影側に暖色を置きます。間接光の柔らかな光は、はっきりとした形の影はできません。

➡ Point 1

影と光は色レイヤーにレイヤーマスクを設定して、マスクを削って描きます（P.22参照）。

5 　グラスのシルエットを描く

モチーフの形を塗りつぶすために線画の「透明度」を30％にします。花を入れたグラスのシルエットをとります。ガラスの色で少し暗くなるので、やや暗い色を「乗算」でおきました。

Memo

ガラスは透明なので固有色はありませんが、同じ工程です。

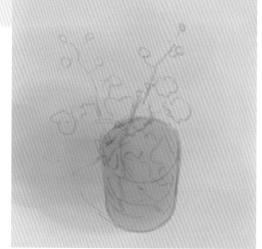

6 　茎の固有色を描く

茎の固有色を描画モード「通常」で塗りつぶします。この線画は大まかに描いた目安なので、ベタ塗りをしながら形を整えていきます。グラスのふちの部分で屈折する様子もこのときに描写します。

Memo

メガネやコップのフチの部分は透けて見えるものが少しずれて見えます。実物を見てどれくらいずれているのかを観察しながら描いてみてください。

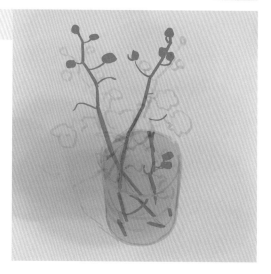

7　花の固有色を描く

花の固有色を「通常」で塗りつぶします。花などの自然物は
そのままの形を取ると有機物特有の生々しさがあり、それを
描くと絵の印象が重くなります。　**→Point 2**
今回は日常生活で飾るような軽い印象の絵を目指しているの
で、花びらの細かい皺を描かないでシンプルに形を描きます。

Memo
茎に合わせて花びらが付いています。線画から茎の位置をずらして
描いているので、花びらの位置も線画からずれます。特に今回は線
画は目安でしかありません。

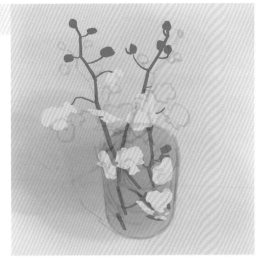

8　茎背面にある最奥の花の固有色を描く

茎の背面にある花の固有色を「通常」で置きます。とりあえ
ず前後の差がわかるように、少し明度を下げた暗めの花びら
の色を置いています。

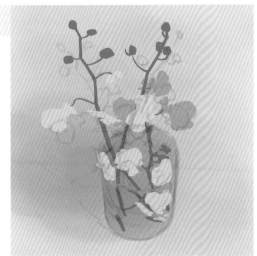

9　モチーフの影を描く

室内灯がつくるモチーフ（花）の影を「乗算」で描きます。室
内灯は暖色光で、その光による影なので影は寒色になりま
す。また、室内灯は光源からのスポットライト的な直接光の
ため、影の輪郭がハッキリと出ています。

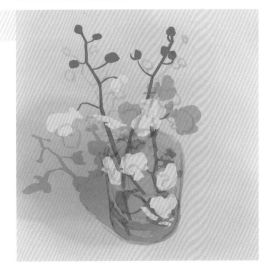

10 花びらの透明度を下げる

線画のレイヤーを非表示にします。花びらの薄さを表現するために花びらの「透明度」を少しだけ下げて90%にし、茎を若干透けるようにしました。

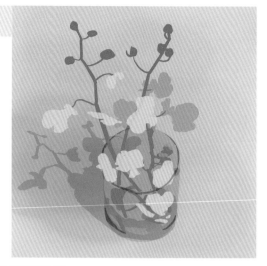

11 グラスに窓外がつくるハイライトを描く

グラスのふち部分に見える窓外（空）のハイライトを描きます。ハイライトは描画モード「スクリーン」で描きます。窓外（空）からの光は室内灯と比べると寒色に見えるので、寒色の色で描きます。

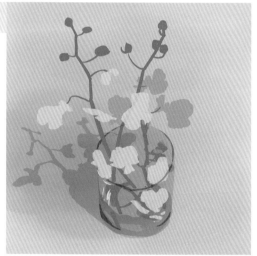

12 床に環境光の屈折を描く

床にグラスによる光の屈折で環境光が集まっている部分があるので、そこを「オーバーレイ」で描きます。環境光なので寒色です。

Memo

繰り返しになりますが、光は描画モード「オーバーレイ」で描きます。

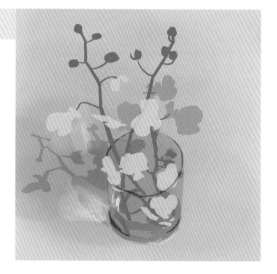

13 床に室内灯の光の屈折を描く

室内灯の光もグラスによって屈折して床に落ち、グラスを囲むように円形になっています。暖色でその光を「オーバーレイ」で描きます。さらにグラス外側に映る室内灯のハイライトも同じレイヤーに描きました。

グラス外側に映る室内灯の反射

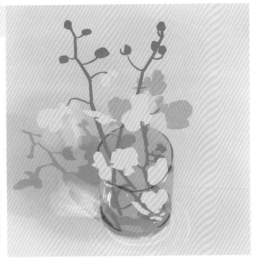

14 茎に影を描く

茎に影を描きます。影は「乗算」で、少し暖色めの色にしています。

Memo
やや暖色めの色のほうがうまくいきやすいことが多いのです（なぜかはわからないのですが）。

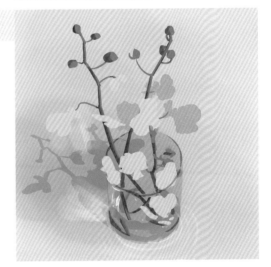

15 グラスに映り込みを描く

グラス内側に映る花と、グラス外側に映る窓の映り込みを描きます。映り込みは「スクリーン」で描きます。

16 グラスのハイライトをより強調する

13で描いたグラスに映る暖色の室内灯のハイライトを強調するために、暖色の色を「オーバーレイ」で反射部分に描きました。「硬さ」の数値を0％にして、エッジが柔らかいブラシを使うことで、明るい光が膨張して見える感じを出します。

光源の電球部分は一番明るく白色に見えるので、補助的に明るく見える白色を「通常」で描き入れています。

光源の電球部分

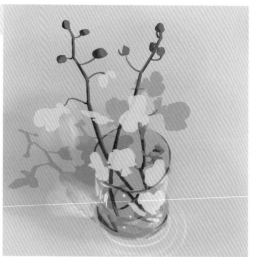

17 床に落ちる寒色光を強める

グラスを透過して床に落ちている寒色光を少し強めました。光を描いているので「オーバーレイ」です。

18 最奥の花びらを上塗りする

最奥の花びらの微妙な固有色の違いを描き加えます。8の花びらの「固有色」レイヤーに新規レイヤーをクリッピングして（①参照）、「通常」で上塗りします。

①レイヤーにクリッピング

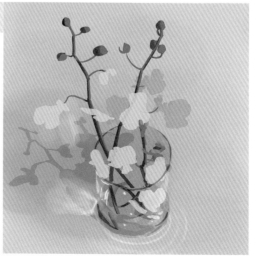

19 手前の花びらを上塗りする

手前の花びらにも微妙な固有色の違いがあるので、**7**の花びらの「固有色」レイヤーに新規レイヤーをクリッピングして、「通常」で上塗りします。

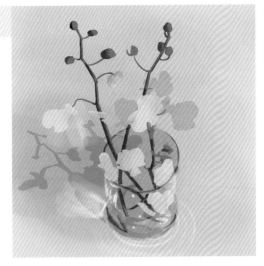

20 手前の花びらに影を描く

手前の花びらに「乗算」で影を描き入れます。影に使う色は暖色寄りの色だと絵が濁りづらいので、迷ったら暖色寄りの色をのせます。

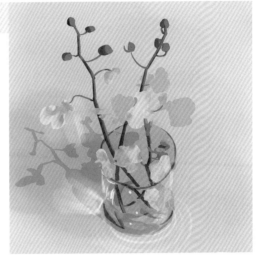

21 蕾を上塗りする

上部にある花の蕾の色の変化を描き加えます。**6**の茎の「固有色」レイヤーに新規レイヤーをクリッピングして、「通常」で上塗りします。

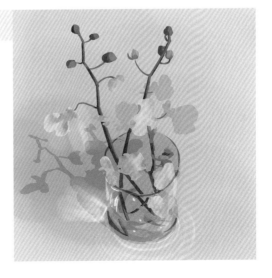

22 最奥の花びらに影を描く

奥の花びらの影を「乗算」で暖色で描きます。

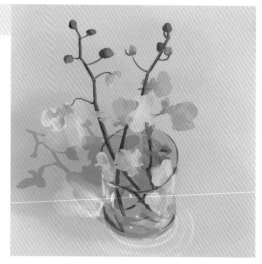

23 最奥の花びらに室内灯の光を描く

最奥の花に当たっている光を「オーバーレイ」で描き入れます。室内灯の光の影響が強く見えるので暖色を使います。

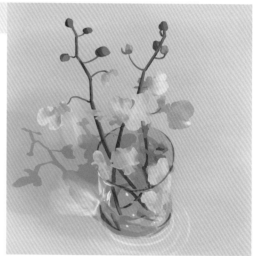

24 手前の花びらに光を描く

手前の花に当たる光を「オーバーレイ」で描き入れて手前の花を明るくします。

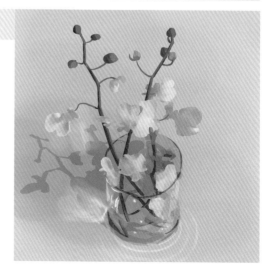

25 茎に光を描く

茎に当たる光を「オーバーレイ」で暖色で描き入れます。

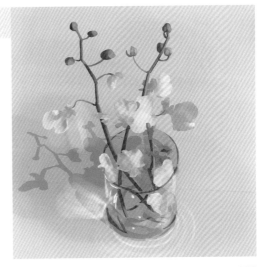

26 テクスチャをのせる

テクスチャをレイヤーの一番上にのせて、デジタル絵の綺麗すぎるグラデーションをなじませます。暖色の花を綺麗に見せたいので、全体を少し寒色に寄せて花の暖色との対比をつくろうと思いました。「調整レイヤー」を使って「透明度」40%でテクスチャを寒色に寄せ、画面全体にも寒色をのせました。

Memo
テクスチャの色を変えることで絵の雰囲気が変わっておもしろいので試してみてくださいね。

使用したテクスチャ

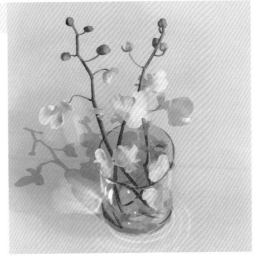

27 調整レイヤーで仕上げる

「調整レイヤー」の「色調補正」をレイヤーの一番上にのせます。全体の「彩度」を少し上げました。花びらの薄い感じや鮮やかに見える印象を強調したいので、「オーバーレイ」で花びらの上やグラス奥側に明るい色をのせて調整をして完成です。
最後に「オーバーレイ」で一部分を明るくしたり暗くしたり、色をのせたりするほんの少しの味付けは感覚で行っています。ご自身の絵でもいろいろと試してみてください。

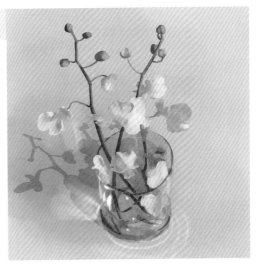

間接光

光には「直接光」と「間接光」があります。直接光
（直射光）は光源からのダイレクトな光で、間接
光は何かに反射した光のことです。

固有色の微妙な色の変化

実物を観察して描くしかないので「こういう色」
といった定型の色はありません。見たままの色を
画面に描くのは難しいですが、一度描いた色はレ
イヤーが分かれていれば「色調整」で調整可能で
す。画面を見ながら合う色に変更してみてくださ
い。デジタルツールの素晴らしいところです！

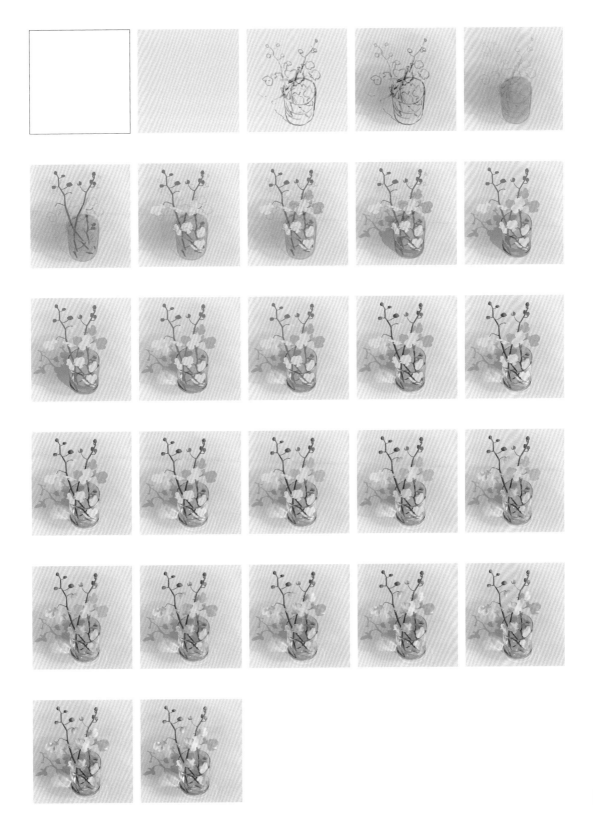

Column 9

失敗すること

じつは、この章の「花」の絵を描いて失敗しました。
ここで言う「失敗」は
「花の絵を描いた目的を達成できなかった」ということです。
「花」に対して持っていたイメージに頼り過ぎました。
花をスケッチしたらどんなものでも魅力的になると
無意識に思ってしまっていたんだと思います。

観察することで固定観念から開放される

日本語だと「花→きれい」という概念が強いように思います。「高嶺の花」って言葉とか「一輪の花」のような言葉には「花」という言葉はきれいなものという概念で処理されています。

考えないで、そこにあるものを記号（日本語にある概念をそのまま無自覚に流用）として処理してしまうと、だいたい失敗します。本当は「花」が綺麗なわけではなくて、正確には「花を綺麗だと思う人がいる」です。失敗を無駄にしないようにここで理由をまとめて発表しているのですが、ではその失敗した例を。

本書で描いているスケッチは「日常的なモチーフ」です。だとしたら右ページの絵は日常というよりも装飾的な非日常感を感じますし、それは本のテーマに沿っていないことになります。

なのでボツになります。

では「日常的な花」の絵とはどんなのかというと、たとえば「花の本数が少なくシンプル」「花の種類が多いとしても置き方が主張しすぎていない」「部屋の主役にならない」などを思いつきます。

右ページの絵では日常的な花を描くのに失敗しましたが、「なんかちがうなぁ」と感じるときに何が違うのかを具体的に考えておく。そうすると失敗した意味があって、その失敗をもとに「仮説」をたてて「シミュレーション」をして「実証」するといいんだと思います。

作品つくりは「仮説」と「実証」の繰り返しで、これができるようになると成功確率が上がりそうです。

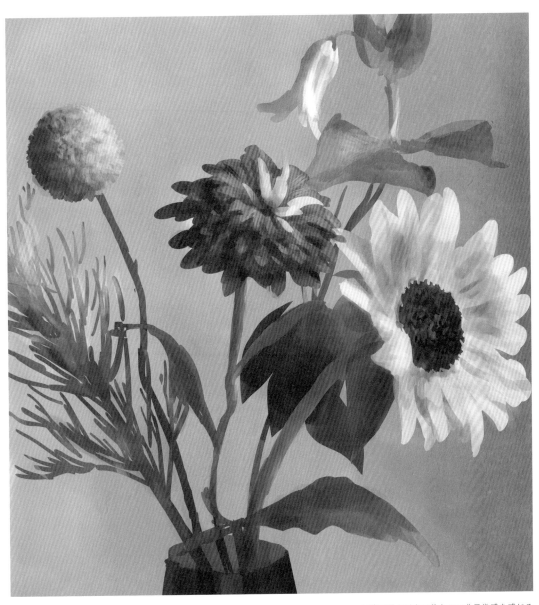

日常で見かけない花なので非日常感を感じる

花を4回描いてわかったこと

花を描いて、とにかくうまくいかなかった！人によって良いと思う絵は違うのですが、本書のテーマ的にも僕の目指してる絵の感じ的にも4枚目がうまくいった絵になります。その中で、とても興味深いことがわかりました「僕のイメージ」と違って「実物の花（植物）は生々しい」ということです。

僕も含め多くの人にとって花ってお祝いごととか、かわいいとか、ポジティブなイメージがあると思います。カラフルだし。出来上がりの絵にもそのイメージを求めてしまいます。

だから、スケッチするにしてもそういった「花」を描こうとしてよく観察して、細かいところを描写しようとしました。結果的にうまくいかなかった。何度描いてもなんだか「僕が思っている花のイメージより暗めな印象」にな

るんです。それは「花」というモチーフの特別性にあるんだと思いました。

花は「非日常」の特別なもので、そういったものって「印象（イメージ）」が強くあるんだと思います。

そして、「イメージはだいたい実物と違う」。花のように「人間にとってイメージが先行しているモチーフ」は実物と違うように描かないと「見たい絵」にならないんだと思いました。

1〜3枚目と4枚目の違いはそこで、3枚目までは目の前にある植物を描きました。植物は自然物なので形が歪でディテールが細かいです。でも僕のイメージする花ってその形の歪さ、ディテールを描くと表現できないんです。なぜなら僕の思う花は「かわいい、綺麗」だから。

1枚目

2枚目

記号的とは主観的と言い換えられるのでは

この「イメージ」を先行させて描くというのはつまり「記号的に描く」ことです。僕は「記号」は「主観」と言い換えられると思っていて、人間や誰かにとっての「イメージ」を視覚化したものが記号だと思っています。

なので同じ文化圏や、同じ種族にとっては「記号的＝主観的」なんです。

僕が日本のアニメや漫画に大きな可能性を感じているのはそこで、アニメや漫画は記号の集積です。記号の表現です。それはとても主観的であり独自の文化があります。イメージは人間の概念なので、現実世界には物として存在しません。でも多くの人間が共有可能なものである。

イメージ ＝ 主観 ＝ 絵 ＝ 記号

花の絵からこういった関係性が見えてきて、「見たいものを描く」という行為の本質がわかったような気がします。

3枚目

4枚目

141

Chapter 8

「目に見えないもの」、時間の流れを描く

人は見えないものを感じ取っている

最後の章ではジャムを挟み、少しかじったパンを描きました。
かじった跡があることで「食べられた」という
「過去の出来事」を描いたことになります。
その過去の出来事が直接描いてあるわけではないのですが、
人はこの絵を見たときに無意識にそういったことを「感じて」います。
多くの鑑賞者は「絵そのもの」を見ているわけではなく、
「絵に描いてある内容」を見ています。

だとしたら「ジャムが挟んであるかじったパン」は「パン」よりも情報量が多く、
鑑賞者により多くの情報を渡していて、
シンプルなセッティングでパンを描くよりも、絵の見どころが多いことになります。
そういった「絵に直接描いていないこと」を意識すると、
より良い絵を描ける可能性がすごく高くなるでしょう。

生活とは流れている時間の中に生きること。
普段の何気ない瞬間を絵にし、流れている時間の一瞬を切り取ることで、
「どんな瞬間を描くか」も作者の重要な視点です。

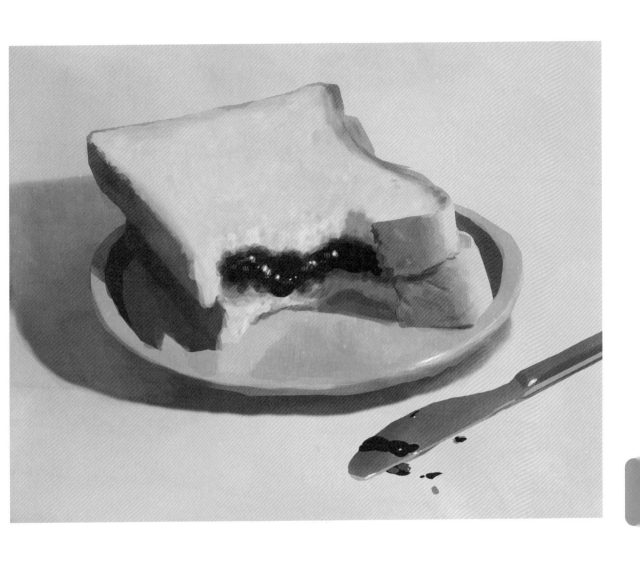

生モノは準備をするのが大変ですが、描いてみると楽しいです

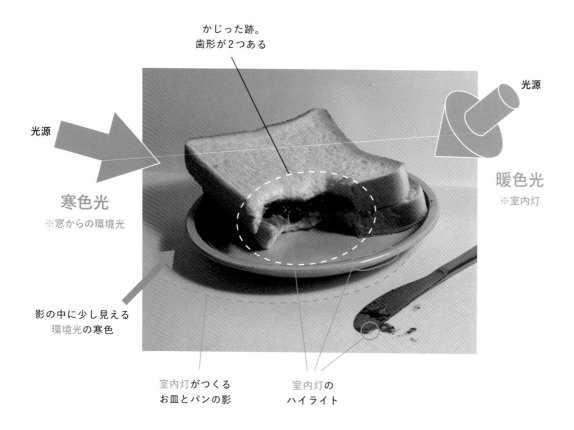

かじった跡。
歯形が2つある

光源

光源

暖色光
※室内灯

寒色光
※窓からの環境光

影の中に少し見える
環境光の寒色

室内灯がつくる
お皿とパンの影

室内灯の
ハイライト

今回のモチーフはかじったパンです。暖色の室内灯と寒色の環境光があります。だいぶ日が暮れた時間なのか、パンの影に見える寒色はすごくうっすらとしています。なので、環境光はかなり弱い光です。

このパンをよく観察すると、2口かじった跡があるのがわかりますか？　「2口かじってある」ことがモチーフを観察して見えると、絵の説得力がとても上がります。

「絵の説得力」とは鑑賞者が絵を見たときに「リアルに感じる」ということです。この場合の「リアル」は「空気感があるかどうか」と僕は解釈しています。

空気感というのはさまざまな要素がありますが、この2口かじった跡から過去に実際に起こった出来事として鑑賞者は認識しないまでも感じ取ることができます。

なので、そういった要素のディテールを積み重ねることにより、鑑賞者に多くの情報を絵を通して渡すことになります。モチーフを観察することでそういった情報を読み取る訓練になります。

描いてみよう

1 キャンバスサイズを決める

パンの影までキャンバスの中に入れる場合、横長の
キャンバスサイズだと収まりが良さそうだと思いまし
た。キャンバスサイズは4500px × 3500px。150dpiに
設定しています。

Memo
僕は辺の大きさが3000px以上を基準にキャンバスを設定す
ることが多いです。ある程度以上の大きさで絵をつくってお
くと、いつか印刷物に使用したり、何かに使えるかもしれま
せんから。

2 ベースの色を置く

レイヤーを作成し、描画モード「通常」でベースの色
を置きます。光源が暖色の室内灯で、机が暖色に見え
るので暖色にします。
まず机を描いて、その上にモチーフがあるという意識
で描いています。

3 線画を描く

画面にどれくらいの大きさで入れるかを線画で描きま
す。

Memo
僕は色を塗りながら細部を決めていくので、線画はモチーフ
の場所を決める大まかなアタリ程度です。

4 お皿、ナイフ、パンの固有色を描く

お皿、ナイフ、パンの白い部分の固有色をそれぞれに
レイヤーを作成して、描画モード「通常」で塗りつぶ
します。それぞれのモチーフのシルエットを描いてい
ます。

5 パンの耳の固有色を描く

パンの耳部分の固有色を「通常」で塗ります。

6 パンの耳を上塗りする

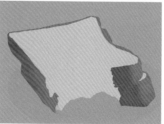

線画のレイヤーを非表示にします。
パンの耳の固有色にかなり違いがあるので、5の「パン
の耳の固有色」レイヤーに新規レイヤーをクリッピン
グして固有色を「通常」で上塗りします。

Memo
最初からピッタリな色を描くのは難しいので、後々調整して
色を合わせていっても大丈夫です。

7 お皿の模様を描く

4の「お皿の固有色」レイヤーに新規レイヤーをク
リッピングします。お皿の模様を「通常」で描きます。

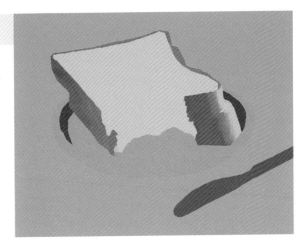

8 ジャムの固有色を描く

パンに塗ったジャムの固有色を「通常」で塗ります。

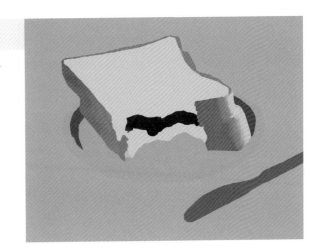

9 ジャムの染み込みを描く

パンにジャムが染み込んで見える部分を塗ります。
ジャムの塊と別で染みになっている部分があり、これ
は別物なので別レイヤー（①参照）にして描写します。

①別レイヤーで描く

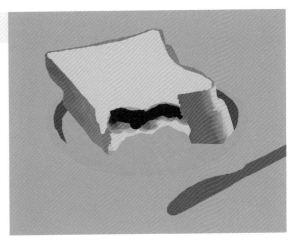

10 影を描く

机に落ちる影を描きます。影は描画モード「乗算」です。影は最初に暖色で描いたほうが、僕の場合はうまくいきやすいので暖色をのせます。影と光は色レイヤーにレイヤーマスクを設定して、マスクを削って描きます（P.22参照）。

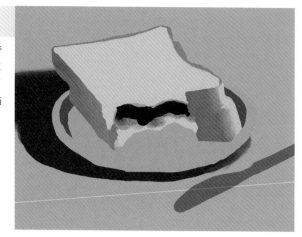

11 影に環境光を描く

影に見える寒色の環境光を描きます。メイン光（室内灯）の暖色光のほうが環境光よりも強い光なので全体は暖色ですが、暖色の光が当たっていない影の暗い部分には、寒色の環境光の影響が見えます。その光を描画モード「オーバーレイ」で寒色で描きます。

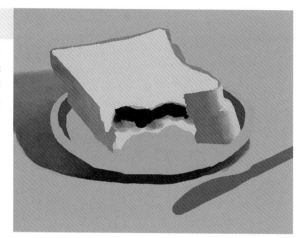

12 ナイフについたジャムを描く

ナイフについたジャムを「通常」で描きます。

13 室内灯の光を机に描く

画面右側からきている光を机に描き足します。暖色の光なので暖色を「オーバーレイ」で描きます。

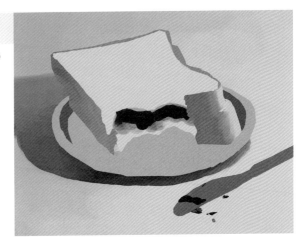

14 ナイフに室内灯がつくるハイライトを描く

ナイフに室内灯がつくるハイライトを描画モード「スクリーン」で描きます。ハイライトは光源の反射なので、この場合は暖色のハイライトです。

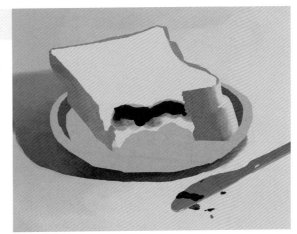

15 お皿とパンの影を描く

お皿とパンの影を「乗算」で描きます。お皿とパンはひとつのモチーフとして考えるとレイヤー構造をつくりやすいので、レイヤーをグループ化してフォルダにまとめて、そのフォルダに「影」レイヤーをクリッピング（①参照）して影を描きます。

①フォルダにクリッピングする

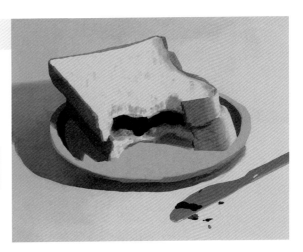

16 パンの影側に環境光を足す

画面左のパンの影側の部分に環境光の寒色を「オーバーレイ」で描きます。

Memo
はっきりは見えないけど「感じる」程度に見えるので、見えすぎないように描きます。こういう微妙な描写が出来上がりに影響します。

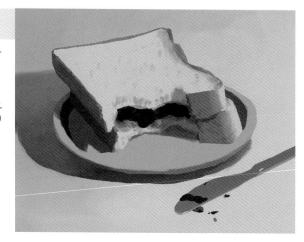

17 お皿とジャムに室内灯がつくるハイライトを描く

ジャムとお皿に室内灯の反射（ハイライト）を「スクリーン」で描きます。

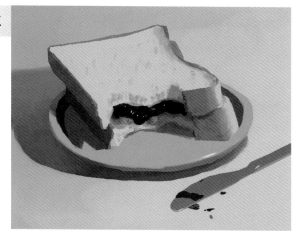

18 パンに室内灯の光を描く

さらに、パンに当たる室内灯の光を「オーバーレイ」で描きます。暖色の光なので暖色を選びます。

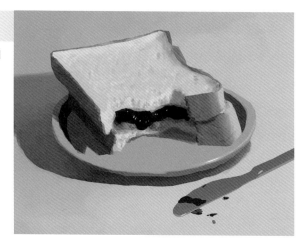

19 色の移り変わりを描く

パンの耳と白い部分に色の移り変わりが見えるのでレイヤーを作成し、「通常」で描き足します。

Memo
本来は固有色を描くときに合わせて描くのがよい箇所ですが、描いていくうちに気が付いたことなので、あとから足しました。

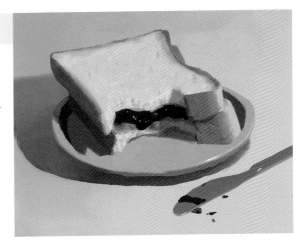

20 細かい部分を描き足す

以下の細かい要素を描き足しています。
①ナイフと床との接地に「乗算」で影を、②ナイフ本体に「乗算」で影を、③ナイフに室内灯の反射（ハイライト）を「スクリーン」で描き足しました。④お皿の影のエッジを少しソフトにしました。

Memo
Photoshopでは、メニューバーから「ウィンドウ」-「プロパティ」を選択し、レイヤーマスクをクリックすると（①参照）、スライダー（②参照）が開くので、「ぼかし」の数値を変更することでエッジがソフトになります。「10px」にしました。

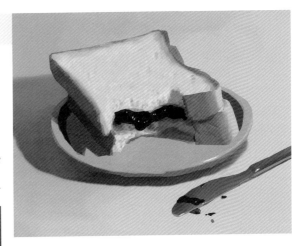

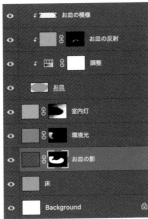

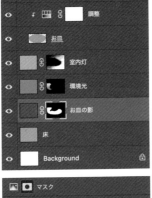

①メニューバーから「ウィンドウ」-「プロパティ」を選択し、レイヤーマスクをクリック

②スライダーで「ぼかし」の数値を変更

21 調整レイヤーで仕上げる

パンの白い部分とお皿が実物と比較して明るすぎると
思ったので、両方の固有色の「明度」を「調整レイ
ヤー」で「-10」暗くしました。暗くすると彩度が落ち
るので「彩度」を「+10」しています（①②参照）。

Memo
描きながら調整できるのがデジタルの良いところです。どん
どん使いましょう。

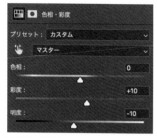

①「調整レイヤー」の「明度・彩度」
で仕上げ

②パンの白い部分とお皿の固有色
それぞれに「調整レイヤー」を足す

22 テクスチャをのせる

テクスチャをレイヤーの一番上に「オーバーレイ」で
のせて「透明度」を20％ほどに設定します。絵に質感
をプラスします。

使用したテクスチャ

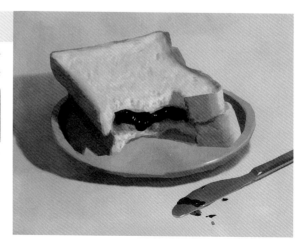

23 さらに細かい描写を足す

テクスチャをのせた後にこの描き方だと捉えきれない細かい描写を足しました。微妙な色の違い、微妙な影、ジャムのハイライト部分の微妙な透過した色など、細かい描写を最後に足します。
このときは1枚のレイヤーに「オーバーレイ」で色を変えながら描いています。

Memo
本書で紹介している描き方はしっかりした構造で描いているので、微妙な違いを描くのが難しいです。なので、最後に感覚的に色をのせることで微妙な違いを表現しています。

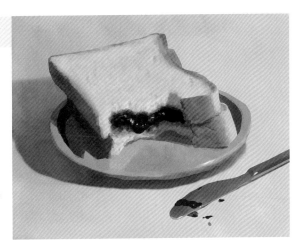

24 光の膨らみを描き足す

「オーバーレイ」でナイフ、ジャム、お皿のハイライトに光が膨張して見えるのを描いて完成です。ハイライトは光源の写り込みなので、画面内で一番明るい部分です。観察してみると、明るい部分は光が膨らんで見えるので、そういった光の膨らみを描きます。

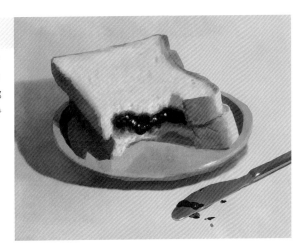

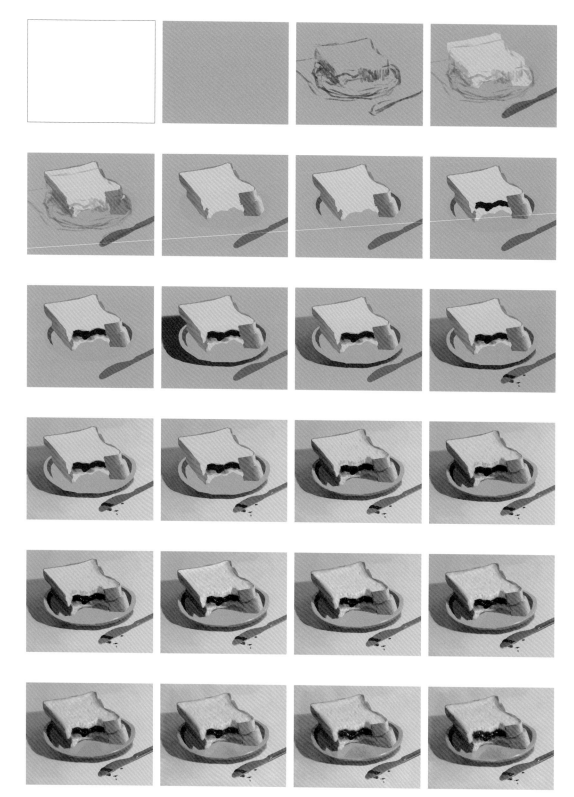

Column 10

「空気感」を表現する

アニメーションのシーンの環境やシチュエーションを描かなきゃいけないとき、
またはスケッチでもモチーフが置いてある「空間」も絵にしたいとき、
そういうときに「空気感」を絵から感じるかがすごく大事になってきます。
僕はよく「空気感を描きたい」と思っていて、それは重要なテーマです。
自分でもまだ空気感の正体を探し続けていますが、
要素のひとつとして文字通り「空気」があると思っています。
じゃあ空気ってどういうこと？
空気って見えないし、そういうことについての具体例です。

絵の中で「空気を感じる」ってどういうこと？

「空気」は目に見えません。でも目に見える瞬間があって、それを描くことでわかりやすく空気感の表現に繋がります。column7にも記しましたが、空気中にある目に見えるものはたとえば「チリ、埃」「空気中の水分」が代表的です。次ページの絵では充電器の上部分の明るい面にうっすら光が拡散してあるような表現がしてあります。このうっすらとした光の拡散には解釈の仕方が2つあり、

・眩しすぎて目の中で光が膨張して見える
・空気中の水分、チリ埃などに光が反射している

いちばん明るいところにぼやっとした光が拡散したような表現を描き加えることでこれらを表現したことになるのですが、「空気中の水分、

チリ埃などに光が反射している」という認識の場合、それは「空気中に含まれる要素を絵にした」ことになり、それは文字通り「空気を描いている」ことになります。
地球には「空気」が存在していて、僕らの目とモチーフの間には必ず空気があります。
その空気を描くことがすごく大事で。なぜなら僕らは意識していなくても「空気を絶対に見ているから」です。なので、絵の中に空気が描かれていないと違和感になります。
でも空気をはっきりと目視することはできない。それが見えるチャンスが前述のような水分、チリ埃などで、そしてそれが見えるときには必ず光があります。なので光を描くときに空気中のそういった要素を描くことがすごく大事です。

155

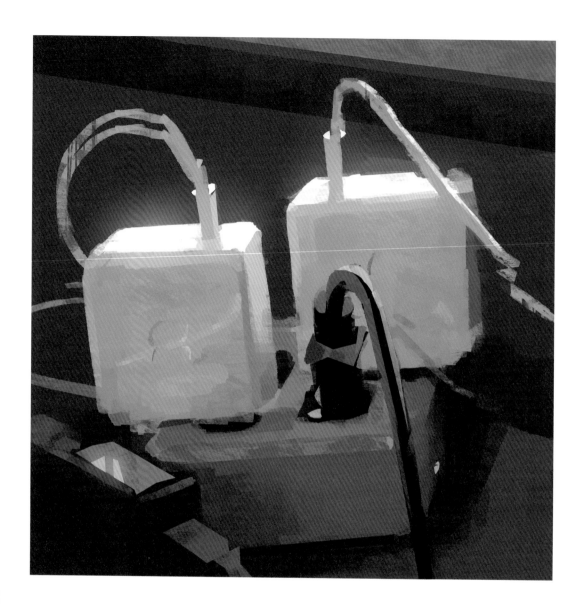

目に見えない空気感

目に見えるものとしての空気のお話をしました
が、そこからさらに考えたときに「目に見えな
いもの」として鑑賞者は絵から空気感を感じて
いる可能性があります。

僕の仮説ですが、たとえばこの章のパンで描い
たような「時間の経過」は目に見えないものです。

同じように「匂い」「気温」「感情」も目に見えま
せんが、絵に描写されている要素からそれらを
「感じる」ことができます。それがいわゆる絵
から感じる空気感の正体なのではないかと考え
ています。

目に見えないものなので、それらは絵に具体的

に描かれているわけではありませんし、森が描かれた絵から森の匂いが発せられているわけではないのですが、人によっては絵を見たときに森の匂いを感じることがあります。

その匂いは鑑賞者の記憶から呼び覚まされているものです。

スイカのバッグの絵（上）を見たときに人、子どもの頃にこういう質感のバッグを持っていたことを思い出す人がいるのではないでしょうか。

小学校のプール時に使っていたなぁとか。そういった情報はそれぞれ個人のものですが、モチーフによっては多くの人の潜在意識にアクセスできます。

絵を通してそれができたときに、空気感の獲得に繋がるのではないかと考えています。

おわりに

「表現」の解釈

この本にはデジタルツールで絵を描くための知識が記してあります。
できるだけ具体的に書くことを心がけました。なぜかというと、抽象的な内容だと実用性がなく人に伝わりづらいからです。具体的であれば人の役に立ち、読んでもらえる可能性が高くなります。

でも僕が本当に伝えたいことは、より曖昧で範囲が広いこと、「表現について」なんだと思います。
表現、表現者という言葉には一部の高い技術を持った人が行える行為、たとえば絵や歌やダンスなどの芸術活動を行う人という印象があります。ですが、僕が考えている表現とは「人の内側にあるものを外側に出すこと」です。

それは、おなかが空いたからご飯を食べる、のどが渇いたから水を飲む、寒いから上着を着る、ムシャクシャしたから叫ぶ、好きな人に好きだと言う、そして絵を描きたいから絵を描く。これらはすべて同列で「表現」なんだと僕は考えています。だとしたら、表現は人が今の自分よりも「より良くなりたい」から行う行為全般のことで、内側にある今よりも良くなりたいという思いが自分の外側の世界に事実として落とし込まれることなんだと思います。

より良い状態というのがどんな状態かは人によって違います。空いたおなかが満腹になること、貯金が増えること、憎い人と縁を切れること、どれも人によってはより良くなることの可能性がありますし、もしかしたら一般的にはマイナスなことが誰かにとってはより良いことかもしれません。
人によって内容は違うんだけど、「より良くなりたい」という思いはすべての人が持つことができる共通した気持ちです。
その気持ちの存在を信じることができれば、どんな人とでも繋がることができるんじゃないかと僕は考えています。

生活をすること、表現をすること

人がより良くなりたいという思いを持っていることは、幸せに生きることと関係があります。

何かしら気持ちのうえでプラス状態になることを幸せと呼ぶのだとすると、それは気持ちなので形がなく抽象的で、わかりづらいものなのですが、現実世界の具体的な出来事としてプラスなことがあると気持ちもプラスになる可能性が高くなります。

喉が渇いたという内面にある気持ちを、水を飲むという行動としてこの世界に具体的事実として出現させる ―― これは自分にとってマイナスの事実を0にする、またはそれ以上のプラスにしていくこととも考えることができます。

前述したように、表現をいわゆる絵を描くなどの芸術的活動としてだけではなく、おなかが空いた（マイナス状態）からパンを食べる（プラス行動）などの、内側の気持ちを具体的な事実として外側に出すようなことも表現としてとらえると、表現は人が幸せに生きるうえでとても重要なことです。

インターネット、SNSの発明によって今まで一部の人間が独占していた「表現を発表する場所」をすべての人が持てるようになりました。場所ができたので、これから「表現」は人にとってより身近なものになっていきます。そういったときに、誰かと繋がれること、より良い自分になれること、今よりも幸せになれること。表現を通して人はより良くなれるのだと思います。

絵を描くとは特別なことではなく、誰でも絵を描きたいと思ってもいいし、誰でも描いていい。

僕にとっては、自分の内側を具体的に外側に出して人が見れる形になるのがたまたま絵でした。それが言葉であったり、掃除であったり、水道管の工事であったりしてもすべて同列な「表現」です。

生活をすることと表現をすることがより近くなっていく。

そのときに、この本が誰かの表現したい気持ちの一助になれたらと願っています。

<div style="text-align: right">2024年1月　長砂ヒロ</div>

ゴキンジョ
長砂ヒロ （ながすな　ひろ）

コンセプトアーティスト。
京都精華大学テキスタイルデザインコース卒業。アニメ美術背景マンとしてキャリアをスタートしたのち渡米。アメリカの
アニメーションスタジオ「トンコハウス」作、アカデミー賞ノミネート作品『ダムキーパー』にリードペインターとして参加。
他のプロジェクトでもアートディレクター等、NETFLIX『Go Go コリー・カーソン』にリードカラーアーティストとして参加。
現在は自身のプロジェクト「ゴキンジョ」の立ち上げや、アーティストの育成、プロデュースなど精力的に活動中。著書にオ
リジナル絵本『ドクターバク』がある。
アニメ『SPY×FAMILY』オープニング、『呪術廻戦』、ポケモンオリジナルアニメ『薄明の翼』、川村元気プロデュースアニ
メーション映画『BUBBLE』、ヨルシカ『春泥棒』MV、Greeeen『星影のエール』MV など、他多数の映像作品にコンセプトアー
ティスト、カラースクリプトアーティストとして参加している。

https://twitter.com/hiro_gokinjyo

https://gokinjyo.fun/

ブックデザイン　　岩渕恵子(iwabuchidesign)
編集　　　　　　　秋山絵美(株式会社技術評論社)
Special Thanks　鐘ヶ江尚、和田江理、岸田健児、しらこ、おかちぇけ、堤 大介、
　　　　　　　　　ロバート コンドウ、橋爪陽平、稲田雅徳、家族、ゴキンジョさんのみんな

デジタルスケッチ入門　―光と色で生活を描く―

2024年 2月24日　初版　第1刷発行
2024年12月21日　初版　第4刷発行

著者　　　ゴキンジョ　長砂ヒロ
発行人　　片岡 巌
発行所　　株式会社技術評論社
　　　　　東京都新宿区市谷左内町 21-13
　　　　　電話　03-3513-6150 販売促進部
　　　　　　　　03-3513-6185 書籍編集部
印刷・製本　株式会社シナノ

ISBN978-4-297-13937-7 C3071
Printed in Japan

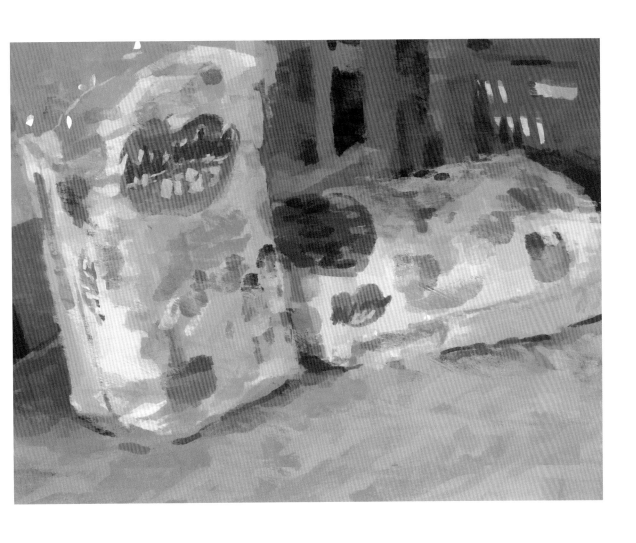